教师教育精品教材·学前教育专业系列

高校教材

U0105726

美术基础——设计与应用

主　编　陈小珩

副主编　程卓行　张曦敏

Art Fundment

华东师范大学出版社

序

 学前教育专业《美术基础》是为了适应现代学前教育形势的需要,推动学前教育专业高层次师范教育的发展和完善编写的。它既是学前教育专业美术教学的教科书,又是幼儿教师素质教育必备的通识教育教材。

 学前教育是基础教育,是每一个公民接受教育的起点。学前儿童的教育是否成功,不仅关系到个体精神、身体的健康发展和完善,更关系到整个社会的进步和发展。其中幼儿的美术教育又是学前教育中重要的组成部分。

 美术教育是人类最早的文化教育门类之一,是人类社会一项重要的文化素质教育活动,历来是幼儿园教育活动的重要内容。近年来,随着幼儿园课程的改革,美术活动仍然占据着重要的地位,成为幼儿园教育中必不可少的教学内容。教师必须以美术的要素为纲,有系统、有顺序地组织和设计美术活动。这就要求我们在培养未来的幼儿教师的工作中,加强美术理论和美术能力的教育,使未来的幼儿教师具备欣赏美、创造美和传播美的能力,使他们更加适应幼儿教育发展的需要。

 为了加强学前教育专业美术课的课程建设,使美术课成为培养幼儿师范生综合素质和能力、造就创新型幼儿教育人才的重要课程,我们编写了这本《美术基础》。编写中,我们以科学发展观为指导方针,坚持学前教育专业学生的素质教育、美术能力教育和幼儿美术教育相结合的原则,根据学前教育专业美术基础教育的规律和特点,注重基础教育与实际应用的紧密联系,注重学生综合能力的培养,突出学生审美能力、创新精神、创造能力以及整体艺术素质的提高。对教学内容和课程知识结构,我们进行了新的探索和优化整合,融合了现代幼儿教育发展的教学内容,强调美术教学的基础性、针对性和实效性,力求将科学性、知识性、通俗性和趣味性融为一体,同时也力求兼顾美术作为一门特殊技能的特点,让学生在美术教学中开拓视野、陶冶情操、增长知识、提高动手能力和创造能力,在学习美术基本理论和基本技能的同时,掌握幼儿美术教育的基本规律。本书信息量丰富、图文并茂,希望还能成为幼儿园美术教育活动的参考资料和幼儿园美术教师的自学教材。

 本教材共分两册,以美术的基本理论知识和具体实践练习为主线,重点加强

学生的美术基本技能的训练,提高他们的综合素质和综合实践能力。

第一册"造型与鉴赏"分两个板块,第一板块为美术基础知识和中外美术作品鉴赏,其中美术基础知识包括介绍美术的概念、美术的分类及其艺术特质、美术的功能、美术造型语言的基本要素等4个单元内容;中外美术作品鉴赏包括中国画、油画、雕塑、壁画、工艺美术、建筑、中国书法、西方现代艺术等8个单元内容。重点介绍美术常识和基础理论知识,结合鉴赏中外美术作品,重在培养学生对美术的理解和认识,增强学生的审美鉴赏能力。第二板块为素描和色彩,其中素描包括美术造型的基本要素、线与造型、明暗素描的造型要素和简笔画等4个单元内容,主要以培养学生基本造型能力的实践练习为主,结合素描造型的基础理论知识学习,培养学生的美术动手能力。色彩包括色彩的形成与基本要素、色彩的调配与应用、装饰色彩的运用等3个单元内容,主要是让学生认识色彩、了解色彩的功能和掌握色彩的基础知识,在学习实践中运用色彩规律来动手表现色彩。

第二册"设计与应用"主要包括了平面设计、手工制作和幼儿园综合应用美术三个板块的教学内容。其中平面设计包含基础图案与美术字、幼儿园板报设计与制作、招贴画设计与制作和教学挂图的设计与绘制等4个单元内容;手工制作包含纸工、泥工、布玩具制作、粘贴画、版画、贺卡设计与制作和成品材料的综合制作等7个单元内容;幼儿园综合应用美术包括面具与头饰、节日装饰制作、幼儿园环境布置和幼儿园舞台美术等4个单元内容。本册内容重点培养学生的综合实践能力,以适应幼儿园的教学实践工作。

本书是集体合作的成果,具体分工如下:第一册:第一章、第二章,陈小珩;第三章,黄立安;第四章,胡知凡。第二册:第一章,程卓行;第二章、第三章,张曦敏。全书最后由陈小珩统改、定稿。

本书在编写过程中参照近几年全国各高等师范院校学前教育专业美术教育的教学特点和经验,并吸取了有关教材的优点,在听取广大教师、学生的意见与要求后进行编写。本教材在编写过程中还得到众多美术教育界同行、领导的热忱帮助和支持,在此一并表示感谢。然而,由于时间仓促、水平有限,这本教材难免存在着不足之处,还需要在教学实践中不断改进和完善。也非常欢迎第一线的教师提出不同的建议和意见,以便在以后的修订中及时改进。

陈小珩

2009 年 4 月 6 日于上海师范大学

目　　录

第一章 美的创意——平面设计

本章导引

学前教育专业美术基础课的平面设计,更强调实用性与综合性,更注重帮助学生掌握最基本的应用美术知识,提高实际运用能力,发展幼儿园教学中所应有的综合能力。本章介绍了图案、美术字、幼儿园板报设计与制作、招贴画设计与制作以及教学挂图的设计与绘制等内容,引导学生动脑想、动手画、动手做,灵活运用材料、工具的多样性,促进学生各项素质的全面提高。

本章要点提示

1. 学习了解基础图案的形式美原理和构成形式,以及美术字的种类和书写特点。

2. 了解板报设计的意义,学会不同的功能采用不同的形式来表达。

3. 了解招贴画的种类和特点、招贴画的构成要素、招贴画的设计要求。

4. 了解教学挂图在幼儿教育中的意义,学习教学挂图的创作方法。

第一节 基础图案与美术字

绘制图案可以培养学生的构想力和创造性思维能力,认识自然,发现设计元素,学习用装饰的眼光去观察世界,把视觉的对象加以创造性的装饰化。

一、基础图案

(一)图案的概念

图案狭义的解释是指装饰纹样,如花布上的花纹,脸盆上、手帕上的花边等;广义的解释是指实用性和美观相结合的设计方案。

图案艺术家雷圭元先生给图案下的定义是：图案是实用美术、装饰美术、建筑美术方面关于形式、色彩、结构的预先设计，是在工艺、材料、用途、经济生产等条件制约下，形成图样、装饰纹样等方案的统称。

图案是一种装饰性的艺术，是装饰性和实用性相结合的艺术形式。图案有明确的装饰对象，它是受工艺材料用途制约的艺术，是设计与工艺统一的艺术形式。

（二）图案的形式美

1. 变化与统一

变化与统一也称多样与统一，它是一切事物的变化规律，也是图案变化的总原则。变化，是指图案中各种因素的区别、差异，如形的大与小、方与圆，形与形排列的高与低、疏与密和不同的方向，色彩的明与暗、冷与暖，以及不同的表现手法，都能产生变化的效果。统一，是指图案中各种因素的一致性，如造型、排列、色彩和表现手法的相同或接近，都能产生统一的效果。

变化与统一既相互对立又相互依存，若只一味地追求变化，就会杂乱无章；片面强调统一，又会呆板单调，没有生气。只有将两者有机地结合在一起，才会真正体现自然界的规律。在图案设计过程中，要在统一中求变化，或在变化中求统一，变化的因素越多，动感越强；统一的因素越多，静感越强。（图1-1、图1-2）

图1-1　　　　　　　　　　　　　　　图1-2

2. 对称与均衡

图案设计中运用对称主要是使图形产生平稳的关系。在图案中对称又可分

为绝对对称和相对对称两种形式。绝对对称即中轴线两边或中心点周围各组成部分的造型、色彩完全相同,是等形、等量的组合(图1-3)。绝对对称分左右对称、上下对称、四方对称、转换对称和旋转对称等形式。转换对称与旋转对称是特殊的对称形式,给人的感觉是庄重之中产生了活泼和自由。相对对称是指在绝对对称的结构中有少部分形状或色彩出现不对称的现象。这种形式既不失其对称形式的稳定感,又显得灵活、自由。(图1-4)

图1-3

图1-4

均衡也称平衡,它不受中轴线和中心点的限制,没有对称的结构,但有对称式的重心。这是在对称的基础上发展起来的,由形的对称变为力的对称,给人以等量不等形的感觉,体现了变化中的稳定。平衡形式,变化较多,可以产生优美活泼的效果。(图1-5、图1-6)

图1-5

图1-6

3. 条理与反复

条理与反复是图案组织的重要原则,是构成秩序美感的重要因素。条理与反复的形式,是图案按照一定的比例、位置、距离有条不紊、往返重复的现象。它具有整齐、统一、和谐的形式美感。(图1-7)

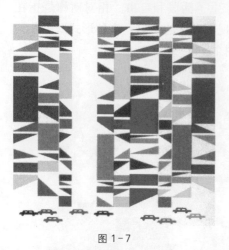

图1-7

条理与反复的排列形式早在原始社会的彩陶纹样上就已出现过。我们的祖先利用这种装饰形式,将各种不同形状的点、线、面装饰在陶器上,给人以质朴的美感。商周时期的青铜器纹样,汉代的画像石、画像砖,唐代的卷草纹样,敦煌藻井纹样,各种古建筑的浮雕、彩画图案,直至今天的染织、服装、日用器皿的某些装饰图案,都采用了这种形式,由此可以看出这种形式的生命力和美的价值。

4. 动感与静感

动与静是生活中一种自然现象,也是图案所要表现的效果。山是静止的,水是流动的;建筑物是静的,行人是动的。动与静是相对而言的,风平浪静的静,不是绝对的静;小河的波浪、大江的波涛和大海的排浪也有着强弱的区别。图案中的动感与静感是对人们在生活中直接和间接观察到的各种事物的反映。尽管画面是静止的,但画面的内容与真实的感受联系起来就产生了动感。(图1-8、图1-9)

图1-8

图1-9

动感与静感是相比较而言的。在图案的形式中,变化的因素越多,动感越强;统一的因素越多,越有静感。在造型方面,直线倾向于静感,曲线倾向于动感;直线中水平线给人以静感,垂直线则具有动感;垂直线与倾斜线相比,垂直线倾向于静感,倾斜线倾向于动感。在直线与曲线组成的形状中,方形倾向于静感,圆形倾向于动感。在构图方面,均衡的构图倾向于动感,对称的构图倾向于静感;对称形式中的旋转与转换式倾向于动感,其他对称形式倾向于静感。

5. 对比与调和

对比是变化的一种形式,它使双方鲜明地显示各自的特点,形成了视觉的张力,增强了对视觉的刺激强度,是对事物矛盾的展现。调和是把构成各种强烈对比的因素协调统一,使之趋向缓和。(图 1 - 10、图 1 - 11)

图 1 - 10 图 1 - 11

在图案中,两个以上的不同形式元素并置就产生了黑白、冷暖、大小、长短等对比关系。一幅好的作品往往容纳众多的对比因素。有对比才会有变化,才能打破刻板和单调,显示出其艺术语言的丰富性、生动性和鲜明性。

6. 节奏与韵律

节奏与韵律来自于音乐,没有节奏与韵律就不会产生美妙动听的音乐。节奏与韵律同时也体现在建筑、雕塑、绘画和图案等不同的视觉艺术形式中。虽然这种感受不像在音乐、诗歌中所感受的那样直接而强烈,但不同的造型布局及色彩变化同样能使人们的内心产生节奏与韵律的美感。节奏与韵律是普遍存在的,没有本质的区别,仅仅是通过不同的感官即视觉或听觉而引发的感受,其表现形式有着各自的特征和作用。

图案的节奏是指视线在时间上所作的有秩序的运动;韵律是指图案形式的优美情调,在节奏中表现出像诗歌一样的抑扬顿挫、平仄起伏。(图 1-12)

图 1-12

7. 比例与对照

比例是一个数学概念,通常是指同一物体放大或缩小后的数量关系,也常指事物整体与局部、局部与局部之间的数量关系。(图 1-13)自然中的万物依据各自的特征,为适应自然界的变化形成不同的比例,绘画中的比例是自然物象的反映,如人物的写生,头像最基本的比例是"三停五眼",全身是"立七坐五盘三半"等。

图 1-13　　　　　　　　　　　　　图 1-14

对照,即相互参照,具有衡量的含意。装饰图案主要给人以形式的美感。不同的画面中,各个造型之间的比例关系、造型与空间的比例关系、色彩的比例关系是否得当,均要以对照的形式来衡量。对照衡量的过程也就是总体把握、检验和调整的过程,这一过程十分重要,不可忽视。只有通过比较、衡量才可使图案整体协调、统一。(图 1-14)

8. 视觉与错觉

当视线集中在一幅图案的某一点时,是一种形象,当视线转移到另一点时,却是另一种形象,这种现象称为统觉。图 1-15 是著名的图底互换图形,当你的视线集中在白色图形上是一个酒杯造型;而当你的视线集中在黑色图形上则是

两个面对面的人脸的侧面剪影造型。

错觉,是由两种以上的构成因素在一起,由于形与形、形与空间的对比关系,造成视觉上的错误,把长看成短、大看成小等。在图案中,有形的错觉和色的错觉。形的错觉,是指在观看物与物、形与形之间关系时,所产生的大小、宽窄、曲直的感觉。色的错觉,如在观察两个同样大小的正方形中的圆时,其错觉则是黑的小,白的大,造成了视觉上的错觉效果。在进行图案练习或设计时,可利用错觉发挥作用,也可注意不产生错觉。(图1-16、图1-17)

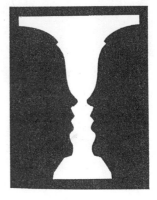

图1-15

图1-16

图1-17

(三)图案的构成形式

1. 单独式纹样

单独式纹样是指具有相对的独立性,并能单独用于装饰的纹样,分为自由纹样、适合纹样、角隅纹样、几何纹样等。

(1)自由纹样。可以自由处理外形的独立纹样,虽然外轮廓不受限制,但应做到结构严谨、造型完美。(图1-18、图1-19、图1-20)

图1-18

图 1－19

图 1－20

（2）适合纹样。在一定的形状（如方形、圆形、三角形、多角形以及严整的自然物、器物的形）内配置纹样，并使纹样和外轮廓相吻合。（图1－21、图1－22、图1－23）

图 1－21 图 1－22 图 1－23

（3）角隅纹样。在带角形（如几何形和严整的自然物、器物的形）的角隅部分的装饰纹样，大多数与角的形相适合，又称角适合纹样。（图1－24）

图 1－24

（4）几何纹样。几何形单独纹样由抽象几何形、点和线组成，包括几何形本身的变化和几个基本形重叠、组合而成的复合几何形。（图1－25、图1－26）

图 1－25　　　　　　　　　　　　　　　　图 1－26

2. 连续式纹样

　　连续式纹样是相对于单独纹样而言的,它以单位纹样作重复排列,成为无限反复的图案。有二方连续和四方连续两种。

　　(1)二方连续。以一个基本纹样或几个基本纹样组成单位纹样,向左右或上下两个方向重复排列,形成带状连续纹样。(图 1－27、图 1－28、图 1－29)

图 1－27

图 1－28

图 1－29

（2）四方连续。四方连续是以一个单位纹样向上、下、左、右四个方向重复排列，并可无限扩展的连续纹样。（图1-30、图1-31）

图1-30　　　　　　　　　　　　　　　图1-31

图案作品范例

（图1-32至图1-48）

图1-32　装饰画

图1-33　装饰画

图 1-34 装饰画

图 1-35 装饰画

图 1-36 装饰画

图 1-37 装饰画

图 1-38 装饰画

图 1-39 装饰画

图 1-40　装饰画　　　　　　　　　　　　　图 1-41　装饰画

图 1-42　装饰画　　　　　　　　　　　　　图 1-43　装饰画

图 1-44　图案　　　　　　　　　　　　　　图 1-45　图案

图1-46 图案

图1-47 图案

图1-48 图案

二、美术字

美术字是艺术字体的一种,设计或书写美术字要体现它的艺术美,使美术字具有美感、艺术性,以及新颖与独特的特点。

(一)美术字的特点

美术字又叫图案字,是一种经过装饰、加工的文字,它的特点是:醒目、美观、规格化,是有效的宣传工具之一。

(二)美术字的美化规律

1. 适应性

要根据文字的内容、使用的场合(严肃的或欢快的等),对文字进行艺术加工,使之概括、生动,以突出文字精神,加强气氛。

2. 可读性

这是指美术字无论如何变化,还是要容易让人辨认。宋体、黑体等常用基本

字体应规范化,变体字应易于辨认。

3. 艺术性

美术字和其他艺术作品一样,应该以它的艺术特色,吸引和感染读者与观众。字体的变化要在统一中求变化,在变化中求统一,达到整体的美观谐调。

(三)美术字的种类

美术字分为汉字美术字、外文字母(汉语拼音字母)及数字美术字。

1. 汉字美术字

汉字美术字基础的有宋体美术字、黑体美术字,在这之上加入各种变化可生成变体美术字。

(1) 宋体美术字

宋体美术字字形正方,横细竖粗,横划及横、竖划连接的右上方都有顿角,点、撇、捺、挑、勾与竖划粗细相等,其尖锋短而有力。它的风格是典雅工整,美观大方,新颖挺秀。(图1-49)

宋体美术字的基本笔划如图1-50所示。

图1-49

图1-50

(2) 黑体美术字

因它字体较粗,方黑一块,因此得名。它和宋体的形态不同,横竖粗细一致,方头方尾,点、撇、捺、挑、勾也都是方头的,所以又叫方头体。黑体虽不及宋体生动活泼,却因为它浑厚有力,朴素大方和引人注目,很适于重要的标语、标题等,使人引起重视;又因它结构严谨,笔划单纯,所以也常作为初学者练习美术字的一种字体。(图1-51)

黑体的各个笔划宽度虽大致相等,但不是绝对的,在处理上不能强求一律,否则笔划多的字必然拥塞写不下,笔划少的则显得空,所以应在长与短、横与竖、笔划粗与细之间,作适当的调整,达到整体上的均匀谐调。

黑体美术字

图 1-51　　　　　　　　　　　图 1-52

黑体美术字的基本笔划如图 1-52 所示。

黑体美术字范例（图 1-53）

也	丰	女	豐	小	王
刃	开	飞	開	飛	井
习	天	習	夫	叉	元
子	无	马	無	馬	云

图 1-53

圆头体美术字范例（图 1-54）

也	丰	女	豐	小	王
刃	开	飞	開	飛	井
习	天	習	夫	叉	元
子	无	马	無	馬	云

图 1-54

（3）变体美术字

变体美术字的风格生动活泼、变化多样，主要是在宋体和黑体的基础上进行

装饰、变化、加工而成的。它的特征是在一定程度上摆脱了字形和笔划的约束，可以根据文字内容，运用丰富的想象力灵活地重新组织字形，在艺术上作较大的自由变化，达到加强文字的精神含义和富于感染力等效果。变体美术字一般用在商品包装的设计和宣传、黑板报和墙报的报头和标题，以及部分书报杂志的封面和题花上。

琥珀体美术字范例（图 1－55）

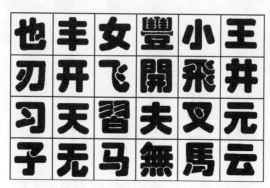

图 1－55

变体美术字大致有以下几种：

第一，装饰美术字，这种美术字以装饰手法取胜，绚丽多彩，最富于诗情画意，是变体中应用范围最广泛的一种。

本体装饰（图 1－56、图 1－57、图 1－58）

图 1－56

图 1－57

图 1－58

背景装饰(图1-59)

图1-59

连接(图1-60、图1-61、图1-62)

图1-60 图1-61

图1-62

折带(图1-63)

图1-63

重叠(图1-64)

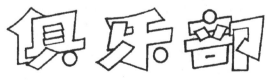

图1-64

第二，形象美术字，就是根据字句的含义，使其形象化。它既是文字，也是图画，比其他美术字更有象征性。

添加形象化(图1-65)

笔划形象化(图1-66)

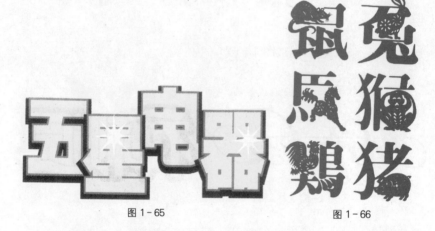

图1-65

图1-66

整体形象化(图1-67、图1-68、图1-69)

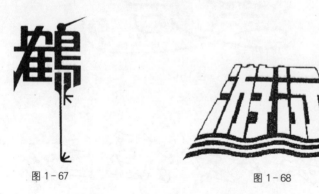

图1-67

图1-68

图1-69

标志形象化(图1-70)

图1-70

第三,立体美术字,就是应用绘画透视的原理,表现出文字的立体效果,具有突出醒目的效果。

平行透视(图1-71)

图1-71

聚点透视(图1-72)

图1-72

成角透视(图1-73)

图1-73

本体立体(图1-74)

图1-74

第四,阴影美术字,是把平面美术字通过透明物体的蔽盖或者投影产生别具一格的艺术效果。

阴影(图1-75)

图1-75

投影(图1-76)

图1-76

倒影(图1-77)

图1-77

第五，POP 美术字，是在广告和海报中较为常用的字体，它书写便捷，有较大的自由度，通常用麦克笔和扁平的画笔书写。（图1-78至图1-84）

图1-78

图1-79

图1-80

图1-81

图1-82

图 1-83

图 1-84

（4）汉字美术字的书写步骤

第一，构思。在进行美术字书写时，首先应了解文字内容，并分析其内在精神，选择适当的字体，进行一定的笔形塑造，力求在艺术风格上与内容相吻合。如与插图配合的，还要照顾与插图的内容风格取得协调。

第二，打格。依照所选择文字的大小、字形和排列方式，用硬铅笔轻轻打上格子，以便控制书写时字的位置与大小。（图 1-85-1）

第三，布局。在格子里划分各部首的比例。划分不是绝对的相等，应按各部首的大小和穿插情况进行调整。这种布局的方法可帮助初学者对笔画作均匀的布局，写得熟练后，这一步骤可以省掉。（图 1-85-2）

图 1-85-1

图 1-85-2

第四，起稿。先用铅笔在格子内描出字的单线骨骼，这时应注意文字设计规律的应用，如上紧下松、穿插呼应、匀称稳定等。再用铅笔描出双勾字形、笔形及笔画宽度，直线用三角板，曲线用云形尺或徒手勾描。这时应注意笔形统一、横

轻竖重、主副笔画配合，并利用错觉等规律求得文字视觉上的大小一致、黑白均匀和重心稳定。落笔不宜太重，以便于修改。（图1-85-3）

第五，上色。用针管笔或鸭嘴笔蘸颜色勾出字的轮廓（直线用直尺，曲线用云形尺或曲线尺靠着画，再用毛笔蘸颜色填满笔画中的空白，上色要干净均匀。待颜色干后擦去多余的铅笔线。（图1-85-4）

第六，调整完成。上色后的效果与上色前的铅笔稿会有些出入，这时还要检查一下，有不合适的地方再作修改调整，放远一点看看，达到均匀美观、完整统一，才算完成了整个美术字的书写过程。（图1-85-5）

图1-85-3　　　　　图1-85-4　　　　　图1-85-5

2. 外文字母（汉语拼音字母）及数字美术字

当今世界上许多国家使用拉丁字母和阿拉伯数字，我国的汉语拼音也采用了拉丁字母，拉丁字母和阿拉伯数字在日常生活中应用广泛，了解和学习它有着积极的意义。

（1）大写拉丁字母的写法（图1-86）

图1-86

大写拉丁字母的形状有宽窄之分，只要画两条平行线作为字母的上下两端的界线就行了。

方形字母的处理：大写I决定竖线的高和宽的比例，约8：1；H和N决定方形字母的宽度，约5：4；N和Z这两个字母画成斜线宽，横竖线细，这是个别字母的特殊处理，是为了与其他字母在黑白上取得均匀的效果。

圆形字母的处理：上下两端应稍撑出，使它们的高度在视觉上与方形字母一致，曲线的中段应比竖线稍加粗，才能在视觉上避免过细的现象。

三角形字母的处理:其尖角一端应撑出去一点,使感觉统一在方形字母的高度上,斜线比竖线稍看粗些,所以应减细一点。

(2) 小写拉丁字母的写法(图 1-87)

顶线
肩胛线
基线
底线

图 1-87

小写字母的结构分上、中、下三部分,上部比下部重要,因此应稍大于下部的面积,先划四条平行线,作为小写字母各部分的界线,除 l、i、m、w 外,字母的宽度都与 n 相等。a、s、g 是小写字母中最难写好的,要注意它们的匀称和稳定。大写字母与小写字母在一起书写时,大写字母的上端与顶线相齐或稍低一些,下端与基线相齐。

(3) 外文美术字的书写方法

外文美术字的书写方法与中文美术字基本相同,只是在第二步打格时有所区别,一般横格相同,竖格按字的比例而定(图 1-88-1、图 1-88-2、图 1-88-3、图 1-88-4)。

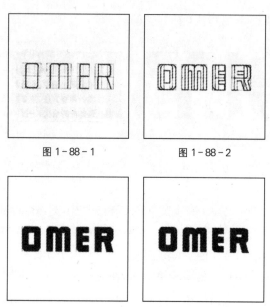

图 1-88-1 图 1-88-2

图 1-88-3 图 1-88-4

另外,在第二步骤打格时,字母之间的字距一般不能太大,因为英文是由字母组成单词,再由单词构成句子,字母与字母之间没有直接的联系,必须缩小字母的字距,以区别单词与单词的词距。同时,在排列文字时,不能把字距都处理成相同距离,而必须根据字母的外形进行调整(图1-89),以免字距在感觉上的宽窄不匀,而产生与词距的混淆,使字、词距不分,影响阅读和辨认。这一点对于标题等主要文字的排列尤为重要,而对于内容文字的排列则较次要。对于以上问题,简单地讲,可以通过控制字距之间的空白在感觉上的一致来解决。

HMTAVON

HMTAVON

图1-89

　　(4) 数字的写法

　　数字的写法与大写拉丁字母的高度一致,与小写拉丁字母的风格协调。1是线形字,4和7是三角形字,都是字形比较小的,应把1加粗些,4的三角画大些,7的斜笔向下闯出些,2、3、5这三个字的圆形面积不是相等的,上面的圆形2比3大,下面的圆形3比5小,0要与字母中的O有所区别,形体应窄一些。

　　拉丁字母及数字美术字举例(图1-90至图1-98)

恩利粗体 ABCDEFGHIJKLMNOPQ
RSTUVWX1234567890
abcdefghijklmnopqrstuvw

图1-90

奥尔尼斯体

图1-91

富图拉体 ABCDEFGHIJKLMNOPQR
abcdefghijklmnopqrsßtuv
wxyz 1234567890

图 1 - 92

李纳体 ABCDEFGHIJK
RS1234567890

图 1 - 93

黑尔维梯卡体 ABCDEFGH
opqrs 17890

图 1 - 94

新罗马体 ABCDEFGHIJKLMNOPQR
STUVWXYZ 1234567890
abcdefghijklmnopqrstuvwxyz

图 1 - 95

普洛费尔体

图 1 - 96

萨尔托体 ABCDEFGH

abcdefghijklmnopqrstuvnvxyz

图 1-97

图 1-98　肥体数字图形

思考练习

1. 用水粉色临摹图案 4 幅。
2. 用 POP 形式创作美术字标题 4 条。

第二节　幼儿园板报设计与制作

设计的美不在于要求物品外部造型、色彩、纹样去摹拟事物，再现现实，而在于使其外部形式传达和表现出一定的情绪、气氛、格调、风尚、趣味，使物质经由象征变成相似于精神生活的有关环境。

一、幼儿园板报设计概述

（一）幼儿园板报的定义与形式

1. 幼儿园板报的定义

幼儿园板报是在幼儿园教学区的校园内外墙、走廊、教室等场地开辟出宣传

学校的办学特色、展示幼儿的才华、丰富校园文化生活的阵地。内容可图形可文字，版面可平面可立体，主题可单一可综合，总体面貌上应美观大方、活泼可爱，充分体现幼儿的审美情趣。（图1-99）

图1-99

2. 幼儿园板报的形式

（1）展示型板报

这类板报为幼儿提供了一个展示自我、锻炼自我、享受成功的平台。展示型板报通过挂、贴、插等方式，把幼儿的书画、摄影、儿歌、手工制作等作品展示出来;可分专题展示或综合展示。展示型板报有两大优点：一是激发幼儿主体意识，为每个幼儿亲身参与带来方便，由原先教师包办变为教师引导，全体幼儿共同动脑、动手完成。内容多样，可以有作业展、美术作品展、小制作展、小玩具展、小娃娃展。二是充分发挥幼儿的积极性、创造性和想象力，促使幼儿从平时的学习、生活、劳动中收集材料，制作出美观、精致的版面，让幼儿认识美、发现美、感受美、欣赏美，最后达到创造美的境界，在不知不觉中锻炼能力，培养创新精神。

（2）宣传型板报

这类板报主要侧重于校方和教师在办学和教学过程中的宣传教育，如板报"家园共育"主要传达出学校的有关教学经验，家庭教育的先进案例，学校与家庭的信息互动。（图1-100至图1-103）

图 1-100

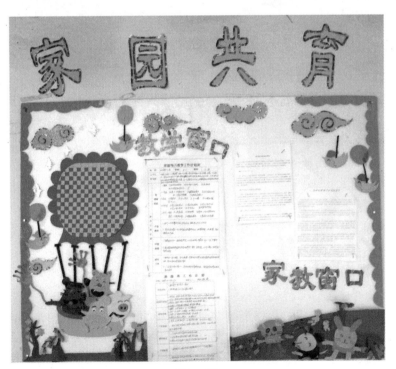

图 1-101

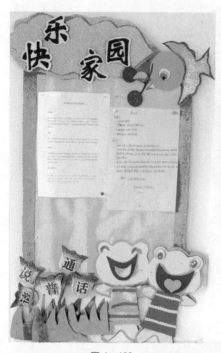

图 1 - 102 图 1 - 103

（二）幼儿园板报设计的色彩要求

幼儿园板报设计的色彩要求是：鲜艳、明亮、和谐。在板报设计中，标题、正文、图片、线框、刊头等要素的色彩运用要注意搭配和谐，尤其是标题色彩的运用要慎之又慎，注意色彩与正文内容的搭配，色彩的视觉效果、情感效果、象征效果要与正文相符，设计者要有"云锦天衣用在我"的匠心。一般而言，色彩搭配有以下几种常见形式：

（1）同色系颜色的搭配

在版面上用同一色系在色彩的明度、纯度上作相应变化，如青绿、蓝绿、蓝色同属中性色系，红、橙、橙黄、黄色属暖色系，这些同色系的色彩搭配起来比较和谐统一。（图 1 - 104、图 1 - 105）

（2）相邻色的搭配

这是指使用色相环上相邻近的颜色或使用明度、纯度相近的色彩，如黄与绿、蓝与紫的搭配。这类相邻色搭配起来明度与纯度较为相近，给人的视觉感受相对和谐统一。（图 1 - 106、图 1 - 107）

图 1－104

图 1－105

图 1－106

图 1－107

(3) 补色搭配

在色相环中直径相对的两种颜色是互补色,如红与绿、黄与紫、蓝与橙。这些互补色按一定比例搭配在一起,对比很鲜明,能在版面上起到画龙点睛的作用。版面上以一种颜色为主,以其补色为辅,能使整个版面充满灵气,既有铺陈之章,又有点睛之笔。(图 1-108、图 1-109)

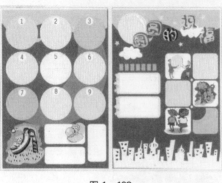

图 1-108

图 1-109

幼儿园板报的参考文字与图片(图 1-110 至图 1-123)

图 1-110

图 1-111

图 1－112

图 1－113

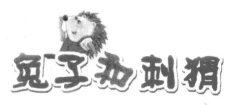

图 1－114

图 1－115

图 1－116

图 1－117

图 1－118

图 1－119

图 1－120 图 1－121

图 1－122

图 1－123

二、幼儿园板报的制作

(一)黑板报与墙报

1. 黑板报与墙报的特点(图1-124至图1-127)

黑板报与墙报以其简便实用、内容丰富的特点,一直为人们所喜闻乐见。好的黑板报与墙报必须具备主题突出、内容丰富、形式多样等特点去吸引读者,要求编排者在排版、报头、花饰等各个方面,精心构思,巧妙安排,力求在有限的版面中准确、合理、有效地表达出所要展现的主题,黑板报为黑底,墙报一般为白底。

图1-124

图1-125

图 1-126

图 1-127

2. 黑板报与墙报的设计内容

黑板报与墙报的设计内容一般由排版、报头、文字、题花、插图、花边、尾花设计等组成。（图 1-128 至图 1-148）

图 1-128　报头　　　　图 1-129　报头　　　　图 1-130　插图

图 1－131　插图

图 1－132　插图

图 1－133　插图

图 1－134　插图

图 1－135　插图

图 1－136　插图

图 1－137　尾花

图 1－138　尾花

图 1－139　尾花

图 1－140　尾花

图 1－141 尾花

图 1－142 花边

图 1－143 花边

图 1－144 花边

图 1－145 花边

图 1－146 花边

图1-147 花边

图1-148 花边

3. 黑板报与墙报的设计步骤

为了使黑板报与墙报能取得比较好的宣传效果，就要对它们进行一些美化工作。

（1）了解文章内容、篇数及字数，然后再进行构思。如给谁看？主次文章安放的位置，报头、题花、尾花的形式？整体及各部分的色彩如何？用什么工具、材料和技法去完成总体设想？

（2）排版。动手画小样、划版面，排版是一项需要丰富创意的工作，编排者必须从主题出发，对手头稿件进行适当组织，合理安排版面。要充分体现和发挥"点"和"面"结合所产生的节奏感、韵律感，运用呼应、交叉、过渡等表现手法，力求做到图文并茂，既能使读者对本期主题一目了然，又不至于忽略那些非主题的内容。排版的基本原则：醒目，而不刺眼；丰富，而不花哨；有所侧重，而不差异悬殊。尤其重要的是，应保持版面的疏朗"透气"，切忌密不透风，满目皆"字"。

（3）报头是黑板报与墙报的重要组成部分，要放在显著的地方。大致可分为主题报头和专栏报头两大类，前者要求醒目而有视觉冲击力；后者则必须与所承担的栏目有较强的对应关系，必须具备一定的亲和力，起到画龙点睛的作用。报头通常由黑板报与墙报名称、图形、出报单位、出报时间与期数所组成，构图时应注意突出报头的名称。报头造型的形象可用图案纹样，也可用绘画等形式。

（4）文字。标题可用美术字，也可用书法。正文可用楷书、等线体美术字等字体。字的排列以横为主，行距要大于字距，篇与篇之间及整个版面四周应留空。

（5）题花。美化题目，图形内容可反映题意，也可以美化版面为目的。

（6）插图。有些内容通过图形表达，要求安排紧凑，绘制精美。

（7）花边。现在较少运用，因为它比较琐碎繁乱，容易混淆读者的视觉观感，同时也占用了一定的版面。如用的话，所选用的花边必须经过精心绘制，而不仅仅是简单描画一些弯曲的线条。

（8）尾花。当文字结束而有较多空白版面剩余的时候（有时编者有意安排），尾花是一种相当有效的丰富版面的手段。它可以是花草鱼虫，也可以是简笔勾勒的山水景物，或选用一些抽象而具美感的块面和线条图案。尾花一般不要求与正文有相对应的关系，通常的做法是选用那些有意境的图案。

（9）色彩。正文字的颜色，黑板报以白色为主，墙报以黑色为主，这样显得有变化而不花哨，达到整体谐调统一的效果。

（二）儿童作业栏

儿童作业栏是集中展示幼儿平时作业的地方，教师可设计所有作业通用的栏目，以便陆续选出各课程的优秀作业进行展出，以鼓励学生。也可设计专栏，更显活动的专业性，栏目题图与文字应美观大方。（图1-149至图1-154）

图1-149

图1-150

图 1－151

图 1－152

图 1－153

图 1－154

1. 设计一块"六一儿童节"板报。
2. 策划设计"儿童作业栏"一个。

第三节　招贴画设计与制作

招贴画的构成要素主要有图形、文字与色彩。构成要素作为视觉传达的设计语言,有其自身的规律和特点,设计者应对其有深刻的了解和领悟,并在实践中逐步培养真正能驾驭它的能力。

一、招贴画概述

招贴画(poster)又名"海报"或"宣传画",属于户外广告,分布于街道、影(剧)院、展览(销)会、商业闹市区、车站、机场、码头、公园等公共场所,国外也称之为"瞬间"的街头艺术。

当今世界,广告业的发展日新月异,新的理论、新的观念、新的制作技术、新的传播手段、新的媒体形式不断涌现,即便电视、报纸、杂志、广播有其强有力的宣传效果,但招贴画在它们的挑战下并行不悖地发展着,在各种展览(销)会、运动会、音乐会、影剧、演出、商品、时装、旅游或其他专题性领域里施展着活力。

(一) 招贴画的种类与特点

1. 招贴画的种类

(1) 社会公共招贴画

政治招贴画,用于政党、社会团体某种观念的宣传与活动、政府部门制定的政策与方针的宣传以及重大的政治活动,如经济建设、征兵工作等。如主题海报《文明北京　和谐奥运》用象征的手法,由代表北京奥运的体育场馆和经典的北京建筑组成,中国水墨意蕴其间,气韵生动,体育与文化、奥运与中国和谐辉映,该方案三幅合一成为组画。(图 1-155 至图 1-157)

公益招贴画,包括社会公德、社会福利、环境保护、劳动保护、交通安全、防火、防盗、禁烟、禁毒、预防疾病、计划生育、保护妇女儿童权益等方面的招贴画。(图 1-158)

图 1－155 《文明北京 和谐奥运》

图 1－156 《文明北京 和谐奥运》

图 1－157 《文明北京 和谐奥运》

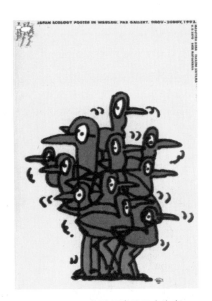

图 1－158 华沙展出的日本生态
海报《鸟之树》

　　活动招贴画,包括各种节日以及集会、民族活动,如妇女节、儿童节、教师节、国庆节、圣诞节、狂欢节、泼水节、风筝节等招贴画。(图 1－159、图 1－160)
　　(2)商业招贴画
　　商业招贴画,包括各类商品的宣传、展销、树立企业形象,以及观光旅游、交易会、邮电、交通、保险等方面的广告。

图 1-159 圣诞节招贴画

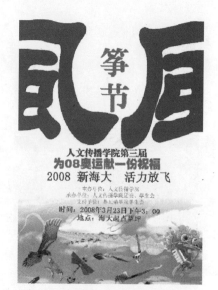

图 1-160 风筝节招贴画

　　文化娱乐招贴画，包括科技、教育、文学艺术、新闻出版、文物、体育等方面的广告，如音乐、舞蹈、戏剧的演出广告，电影广告，各种展销、展览广告，体育竞赛、运动会广告等。（图 1-161）

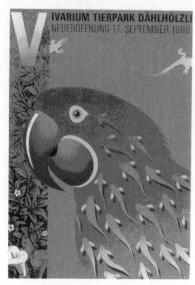

图 1-161 威瓦里姆乐园招贴画

图 1-162 展览招贴画

（3）艺术招贴画

艺术招贴画，包括各类绘画展、设计展、摄影展等。艺术招贴画注重设计者

主观意识、个人风格和情感的表达,注重作品的绘画性和艺术性。(图 1 - 162)

2. 招贴画的特点

(1) 画面大

众多的平面广告媒体大都供室内传达,幅面较小。而招贴画供室外传达,画面比一般平面广告大,插图大,字体也大,十分引人注目。

(2) 远视强

招贴画的功能,是为户外的人们、远距离的人们、行动着的人们传达信息,作品的远视效果强烈。尤其现代社会,由于快节奏、高效率,人们来去匆忙,招贴画更要追求远距离醒目。

(3) 内容广

一般平面广告适宜商业类和文教类,而招贴画适宜范围广,它在公共类的选举、政策、运动、交通、运输、安全、防灾、防毒、福利、储蓄、纳税等方面,在商业类的产品、企业、旅游、服务等方面,在文教类的文化、教育、艺术等方面,均能广泛地发挥作用。

(4) 兼具性

设计与绘画有别,设计是客观的、传达的,绘画是主观的、欣赏的。而招贴画,却是兼设计和绘画于一体的媒体,设计家和画家普遍对它感兴趣。加之现代招贴画的含义已远远超出应用功能的限制,而具备多种解释的可能性,有着平行于委托题材外的宽松的解释带,设计家和画家可在其中传达信息的焦点和自我的个性。

(5) 重复性

招贴画在指定的场合能随意张贴,可张贴一张,也可重复张贴数张,作密集型的强传达。

(二) 招贴画的构成要素

招贴画的构成要素主要有图形、文字与色彩。构成要素作为视觉传达的设计语言,有其自身的规律和特点,设计者应对其有深刻的了解和领悟,并在实践中逐步培养真正能驾驭它的能力。

1. 图形

图形是一种用形象和色彩来直观地传播信息、观念及交流思想的视觉语言,具有只可意会不可言传的独特魅力,它能超越国界、排除语言障碍并进入各个领域与人们进行沟通和交流,是人类通用的视觉符号,故素有"世界语"之称。图形具有吸引人们注意力的功能、使人们易理解的看读功能以及将视线引向文案的诱导功能。将不同的图形通过创造性组合而产生新的图形语义,具有深刻的内

图 1-163 亚特兰大残奥会招贴画

涵及可通译性的特点,它能极大地拓展招贴画的表现空间,并在信息传达方面发挥重要的作用。(图 1-163)

2. 文字

文字是一种交流思想和表情达意的工具。在招贴画设计中,它肩负着传达观念与信息的重任,具有举足轻重的作用。它包括文案设计与字体设计两部分。文案设计具有明确的语义传达作用,是对主题内容的提炼、产品特征的说明,它侧重于设计的内容。而字体设计则是在此基础上,运用不同的字体形象和字体与字体之间的相互关系来加强对文字语义的传达,体现招贴画的主题及表达一定的情感,是对主题内容、产品特征认识的深化。字体设计侧重的是字体的表现形式,其表现形式的新颖性和多样性是对主题深刻独特的理解和把握。文字内容与字体表现形式互为渗透、紧密结合能有效地吸引和说服目标消费者,它有利于达到迅速、准确地传达信息的目的。(图 1-164、图 1-165)

图 1-164 展览招贴画

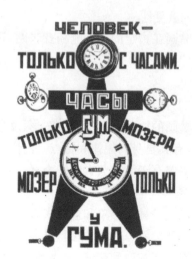

图 1-165 俄国著名诗人马雅柯夫斯基设计的招贴广告,运用了各种字体组合成的人的形象

3. 色彩

在招贴画设计的诸要素中,色彩或许可以说是最重要的一个构成要素,它可在很大程度上决定作品的成败。它一方面可通过强烈的视觉冲击力,直接引起人们的注意与情感上的反应;另一方面还可更为深刻地揭示形象的个性特点和招贴画的主题,强化感知力度,使人留下深刻的印象和记忆,并在传递信息的同时给人以美的享受。(图1-166)

图1-166 展览招贴画

二、招贴画的设计要求

(一)主题明确

(1)简洁易懂。简洁并非是简单,而是经过深思熟虑再三推敲的,且应具有深刻的含义,耐人寻味,有利于揭示主题思想。

(2)富于创造性和新颖性。招贴画一旦缺乏创造性和新颖性,将显得平淡无奇、乏力而不醒目。

(3)要产生强烈的视觉冲击。优秀的招贴画能够迅速吸引观者的视线,从而引起观者的兴趣,抓住人们的心理产生某种欲望。

(4)对事物的性质、功能要进行准确的表达,真实可信,才能引起观者的兴趣和信心。

(5)表达要适合宣传对象。

(6)容易使人记住。

(7)要引起人们的共鸣,着重考虑观者的心理因素及目前的社会状态。

(二)强烈的艺术效果

招贴画是远视广告,表现要适合远距离特点,使人们在远处就看懂并留下较深记忆。

1. 插图的艺术魅力(图1-167、图1-168)

(1)一切美术或摄影的插图,必须具备:客观性,要有事实依据;独创性,要有新奇、夸张、迫力、与众不同;单纯性,要简洁、直率,并使图形有爆发力。

(2)插图第一,文稿第二。力求"插图即一切",没有文稿也能明确表达主题,使人一瞬间就能看懂。

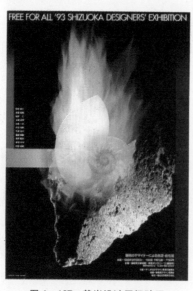

图1-167　静岗设计展招贴画

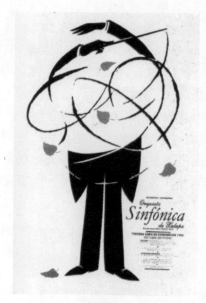

图1-168　《沙啦芭交响音乐》招贴画

（3）一切插图，一定要抛弃不必要的细节，并和背景对比强烈，在背景中脱颖而出。

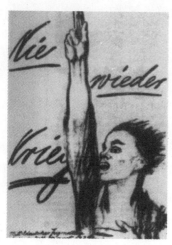

图1-169　《不要战争》

2. 文稿的艺术魅力

（1）一切招贴画文稿要密切配合插图。要简洁，字数越少越好，便于十秒钟内读完和记忆。有一份资料说，对于六个字以下的广告标题，读者的记忆率为34％，而六个字以上的，则只有13％。字体也忌用"花体"、"斜体"及细笔划字体。字体宜大而清晰，才能提高远距离的速读性。（图1-169）

（2）标题、商品名，是招贴画的诉求重点，编排上要特别醒目。字体横排宜用正体，直排宜用长体。

（3）标题、商品名相邻的底色要平而统一。

（4）无论标题、商品名，还是说明文、标语，各自的用色要统一。

（5）色稿上的小字，如拼音字母或外文，可用转移薄膜的字体。

（6）黑底色上的小字，不适宜用红色或绿色；白底色上的小字，不适宜用黄色、米色或橙色。

3. 色彩的艺术魅力

（1）一切色彩，既要纯而准地配合插图的主题，又要符合产品的特点，浓烈、鲜艳、夺目。（图1-170）

（2）色彩是招贴画的"魂"，要象征化、联想化。如白色，能联想到纯洁、神圣、优质；黑色，能联想到严肃、触目；黄色，能联想到快活、温暖；蓝色，能联想到和平、安宁；紫色，能联想到优美、希望；红色，能联想到兴奋。

（3）标题、商品名、插图的色彩，与背景要对比强烈，甚至达到"极限"。

（4）张贴招贴画，要选择和环境色对比的场合。

图1-170　展览招贴画　　　　图1-171　日本和平反战招贴画

4. 构图的艺术魅力

（1）构图要新奇、简洁、夸张。画面一复杂，主题就模糊。什么都要，就什么都没有。一定要严加选择，贵于精妙，才能远距离夺目，在十秒钟内一目了然。（图1-171）

（2）构图的"视觉流程"一定要简捷，空间要宽敞。

（3）表现产品要时代化、流行化，表现旅游业和名优特产要民族化。

三、广告与海报的设计与制作

（一）商业广告的设计

1. 商业广告的设计理念

（1）塑造产品形象：赋予产品一种象征，给消费者一种精神享受，但是需要注意一点，产品性格与形象的塑造，任何时候不能脱离产品自身，更不能脱离产品特定的生存环境，任何的主观臆造和廉价的赋予，只能断送产品的生命。

（2）树立品牌意识：统一品牌，使企业减少宣传成本，品牌易于被顾客接受，有利于统一的企业形象的树立。

（3）开拓销售渠道：商业广告的功能主要是劝导消费，要实现广告的这一功能，就必须在商业广告传播中向消费者提供具有说服力的"说辞"，独特的销售主题便是形成非常具有说服力的方法之一。

（4）确立产品定位：一个公司必须在其潜在顾客的心中创造一个位置。对此所要考虑的，不只是自己公司的强点和弱点，对竞争者的强点与弱点也要一并考虑。

2. 商业广告的设计手法

网络和多媒体等高新技术的发展，为设计人员提供了一个广阔的思维空间。奇妙的商业广告设计层出不穷。商业广告的构思是设计成功与否的关键，也是设计手法的具体体现。

（1）具象设计手法，主要是针对真实产品的外观形象而言的，它是在构思上围绕着真实性而进行设计处理的一种方式。（图1－172）

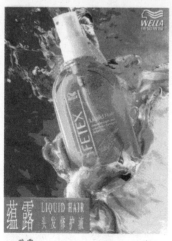

图1－172　蕴露头发修护液产品广告　　图1－173　《臭氧，我们尊重地球的创造》

（2）抽象设计手法，抽象的概念不是纯粹的抽象，它包括两种，一是对外在形象的抽象，二是对事物本身的抽象。对事物本身的抽象相对比较困难，但是不论是外在形象或是事物本身的内在形象都需要加工、提炼、整理、概括，坚持以人为本的原则，抽象要为消费者理解和接受。（图1-173）

（3）意象设计手法，意象设计又比抽象设计上升一个台阶。这种构思的方式具有更深的难度。有些事物不具有具体形象、具体形态，那么就要用图形语言去表达或映衬或联想到该种现象、该种事物。（图1-174-1，图1-174-2）

图1-174-1　这是"艾斯克斯"的运动鞋　　　图1-174-2　"艾斯克斯"运动鞋
　　　　　　广告，创意的表现是要告　　　　　　　　　广告
　　　　　　诉人们"自然、科学"

（4）想象设计手法，想象设计是一种超现实主义的构思方法，它可以超脱现实，但又不违背现有的客观规律。它可以改变事物的形态也可以创造新的物体形式，直接表达某种观念、某种事物。它也可以创造新的空间或者是空间中的空间，把受众带入一个全新的领域，我们称之为第三空间。（图1-175）

在进行设计定位的时候，具象设计、抽象设计、意象设计及想象设计是一套行之有效的构思方法。但是无论哪种方法的设计，都离不开想象，想象是各种设计构思的灵魂，离开了想象，具象就会平淡无奇，抽象也显得无生命力，想象可以将大众的目光聚焦到设计的神采上。有了丰富而多彩的想象，设计者才可以自由翱翔于设计的天地，消费者才可以在广告面前得到熏陶与活力。

广告设计的构思原则是由广告的作用、消费者的心理因素、设计的程序和方

图 1－175　伊斯特万《国际节》招贴海报

法所决定的。

广告在商品流通的过程中,无疑起到了巨大的作用,但是相反,虚假的不真实的广告则会起到反作用。广告可以被看作现代生活的引导牌,引领时尚,倡导现代的生活。消费者在购买的潜意识中,不知不觉有这样的过程:注意──兴趣──联想──欲望──比较──偏爱──信念──决意──购买。因此,广告的设计应该尽量避免消费者自觉意识上的排斥性,而尽量引导消费者正确消费。

(二) 校园海报的设计

手绘 POP 是校园海报的主要表达形式,它以制作简单、方便、快捷,形式新颖活泼,成本低廉等诸多优点越来越受到大家的重视和喜爱。

POP 的表现形式可分为悬挂式 POP、立牌式 POP、立体式 POP 等。校园POP 海报的主要内容包括:校园会展告示 POP、校园竞赛告示 POP、校园节日告示 POP、校园活动告示 POP、校园宣传告示 POP、校园营销广告 POP。目的在于让读者了解在制作一幅 POP 海报时,需要明白因为诉求主题、诉求角度的不同,最终的表现手法就会有所不同。校园 POP 多讲求参与性和号召性,商业性不强,通常文字内容较多,这时需要注意的就是文字与插图的编排构成。校园POP 的主要目标受众是校园师生,其次还有一些路人,因此它的色彩和形式都应与校园的整体环境相符合,色彩明亮,纯度较高,画面内容生动活泼,甚至幽默和搞笑,这样才符合年轻人的心理需求。无论什么样的表现形式,手绘 POP 海

报中最终决定其成效的是文字的造型。多变但又易读的 POP 字体是成功传达情感、沟通活动主办方与参与者思想的有力武器。（图 1－176 至图 1－179）

图 1－176　校园海报

图 1－177　校园海报

图 1－178　校园海报

图 1－179　钓鱼比赛海报

　　一张校园海报的制作大致包括：准备、初稿、略稿、色稿、完稿。

　　先准备工具，我们常用的工具包括卡纸、麦克笔等；其次，要根据书写内容做好版面的规划，初学者可用铅笔构图。（图 1－180－1）

　　初稿：先表现海报最重要的部分，一般为标题，并对规划进行调整。（图 1－180－2）

　　略稿：开始勾画插图部分，可基本看出整张海报的大形。（图 1－180－3）

　　色稿：对插图进行上色，笔触应做到尽量整齐，求一种大的效果，一般颜色不宜太多。（图 1－180－4）

　　完稿：加上文字信息，为画稿做最后修饰。（图 1－180－5）

图 1-180-1　先用铅笔画草稿

图 1-180-2　将标题等重要的部分画完

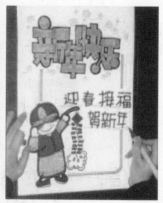
图 1-180-3　将配图与说明文完成

图 1-180-4　进行装饰和修改，将画面完善

图 1-180-5　完稿

校园海报作品范例（图 1-181 至图 1-190）

图 1-181

图 1-182

图 1 - 183

图 1 - 184

图 1 - 185

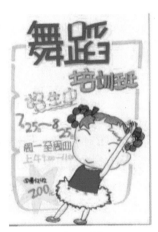

图 1 - 186

图 1 - 187

图 1 - 188

图 1-189

图 1-190

用 POP 形式设计校园海报一幅。

第四节 教学挂图的设计与绘制

　　教学挂图对提高幼儿想象力具有促进作用,教学挂图中的场景有利于幼儿对已有生活经验的想象;教学挂图中的事物有利于幼儿对事物整体感知的想象。绘制教学挂图,是每个幼儿教师应该掌握的一项基本技能。在教学挂图的教学中,应密切结合幼儿教学工作的实际来进行,使学生运用美术课学到的知识和技能为提高幼儿教学质量服务。

一、教学挂图在幼儿教育中的应用

(一)教学挂图与幼儿教学内容的密切关系

　　教学挂图是最常用的或不可缺少的必备教具,教学挂图的优点表现在直观性和形象性方面。它既能直接展现知识信息,加深学生的感性认识,又能帮助建立形象思维,克服语言表达的抽象性和复杂性;适时使用还能很好地吸引学生注意力,使学生的学习思路能够紧随教师的教学思路,更好地集中精力听课学习。

(二)教学挂图对提高幼儿想象力的促进作用

1. 教学挂图中的场景有利于幼儿对已有生活经验的想象

　　在说话训练中,出示幼儿们熟悉的场景,比如:校园(校门口、操场、活动教

室等)、生活小区、商店、公园、医院等,每幅图的背景都采用真实的环境,让幼儿一看到图,就有身临其境的感觉,容易进入说话角色,激发情感,使他们能在特有的背景下轻松地说话,培养良好的说话习惯和对语言的感受、理解。这样既体现了语言素材的真实性,又有利于提高幼儿的想象力和学习效果。(图1-191)

图1-191

2. 教学挂图中的事物有利于幼儿对事物整体感知的想象

在知识探究的活动中,出示蚂蚁的教学挂图,可以引导幼儿想象蚂蚁的颜色、蚂蚁的食物、蚂蚁的生长阶段、蚂蚁的种类、蚂蚁的作用、蚂蚁的家、蚂蚁身体的各个部分、蚂蚁的重要性,以引起幼儿的求知欲望,调动幼儿的学习积极性,再出示与各部分相对应的挂图,可以获得较好的效果。利用同样的道理,可以对苹果、鱼、植物、四季等等一系列内容进行扩散性想象训练。(图1-192、图1-193)

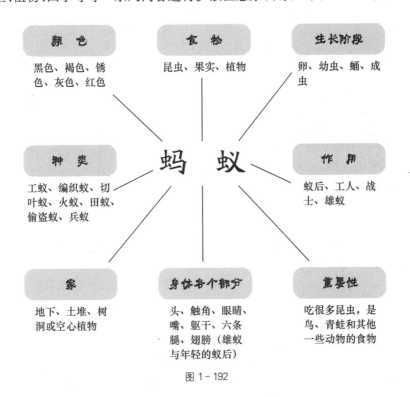

颜 色
黑色、褐色、锈色、灰色、红色

食 物
昆虫、果实、植物

生长阶段
卵、幼虫、蛹、成虫

种 类
工蚁、编织蚁、切叶蚁、火蚁、田蚁、偷盗蚁、兵蚁

蚂 蚁

作 用
蚁后、工人、战士、雄蚁

家
地下、土堆、树洞或空心植物

身体各个部分
头、触角、眼睛、嘴、躯干、六条腿、翅膀(雄蚁与年轻的蚁后)

重要性
吃很多昆虫,是鸟、青蛙和其他一些动物的食物

图1-192

图 1 - 193

二、幼儿园教学挂图的制作

绘制教学挂图,是每个幼儿教师应该掌握的一项基本技能。在教学挂图的教学中,应密切结合幼儿教学工作的实际来进行,使学生运用美术课学到的知识和技能为提高幼儿教学质量服务。

(一)教学挂图的形式

1. 直接绘画形式

直接绘画的教学挂图大致有:黑白画法、单线平涂画法、色块画法、木刻画法、水彩(粉)画法、水墨画法等。下面分别作些介绍:

图 1 - 194

(1)黑白画法

以一种单色的黑线、面或线面相结合的形式来绘制教学挂图。这种画法运用比较广泛,制作也方便,在各科教学中几乎都能用到。在黑白教学挂图的绘制中,我们应充分地运用在"白描"和"明暗"作业中所学到的知识与技能,使画面获得较好的艺术效果。(图 1 - 194)

(2)单线平涂画法

这种画法和中国工笔画画法有相似之处,但比工笔画简便,在教学挂图中运用较广泛,是应该作为重点学习和掌握的画法之一。单线平涂画法用一般图画

纸即可,质细色白者为佳,实在有困难时,白报纸也能代用。颜料,用水彩、水粉画颜色为好。(图1-195)

图1-195

单线平涂画法的作画步骤大致可分为起稿、上色、勾线三个过程:

起稿——用铅笔或木炭条起稿,注意不要把画面弄脏,尽量少用橡皮,免得损伤纸面,影响涂色效果。

上色——一般均为平涂,脸部可以稍加晕染。涂色能一次完成就一次涂完,必要时也可以画两遍。注意色彩的对比和调和。

勾线——这是最关键性一步。可以用色线勾,也可以用墨线勾,或兼而用之。无论是色线还是墨线都力求较准确地表现对象的形与神。

(3)色块画法

这是一种装饰性较强的画法,它和布贴画有些相似。这种画法色彩艳丽、制作简便,容易取得较好的效果。目前有些儿童读物的插图,就是采用这种表现方法。在这种画法中要特别注意的是色彩关系的处理。(图1-196)

图1-196

图1-197

(4)木刻画法

这是仿照木刻形式来绘制的一种教学挂图画法,一般可分为单色和彩色两种。彩色的画法可以用先上色后上墨的方法(但也可相反),色彩以单纯明快为佳,在上墨和上色时要注意表现木刻特有的"刀味"。(图1-197)

(5)水彩(粉)画法

这种画法宜用于自然景观和静物、道具、蔬果一类教学挂图,它的特点是真实性较强。(图1-198)在绘制大幅水彩示范图之前,一般应将纸空裱在画板

上。这样既便于作画,同时也能使完成后的画面保持平整。

图1-198

图1-199

（6）水墨画法

国画水墨技法也是教学挂图的表现形式之一。这种画水墨酣畅,别具一格。制作这种挂图需要有较高的绘画造型能力和熟练的水墨技巧,可重复多画几张,从中选出比较满意的一幅。（图1-199）

2. 绘画手工组合形式

（1）平面抽拉形式

不少教学内容呈现运动变化的状态,如小鸟飞、皮球滚动等。如果用两幅不同的挂图来表现这种变化,不仅浪费物力、精力,而且很难形象地体现变化过程。运用抽拉式挂图,问题就迎刃而解了。例如,在排序活动中,为了表现一列火车开来的情景,可用这样的方案设计教学挂图。方法是在图上开一道口子,并在挂图的背面贴一只能容纳"火车"的纸袋,将"火车"藏于其间。需要火车出现时,只要拉动连接着"火车"的纸条,"火车"就会慢慢"开进或开出"挂图。（图1-200）

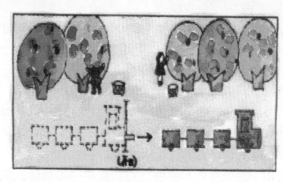

图1-200

（2）平面与立体组合形式

设计挂图时，可以根据教学需要，将立体图与平面图相结合，使挂图更加直观、形象。例如，在看图讲述《窗外的垃圾》中（图 1－201），将挂图设计成立体的，以便形象地表现小动物开、关窗户的情景。复式挂图，这种挂图将部分相同的两幅挂图合为一张（图 1－202－1、图 1－202－2）。只要将上部的树冠图片向上翻，就可以看到"森林被砍伐"的景象，具有强烈的对比效果。这种挂图不仅节省了教师画相同部分所花费的时间、精力，而且便于演示。

图 1－201

图 1－202－1

图 1－202－2

（二）教学挂图的制作要求

1. 形象活泼可爱，突出美感

我们应从幼儿的审美特点出发，选择幼儿喜爱的造型，着意突出挂图的美感。像太阳公公、大树奶奶、树叶娃娃、兔妈妈、象伯伯这些比较夸张或拟人化的形象，幼儿非常喜爱。如果挂图富有美感，幼儿就可受到美的熏陶，学会美的表达，从而形成感受美、表现美的情趣与能力。

2. 色彩鲜艳明亮，画面富有层次，制作材料在统一中求变化

一幅挂图给幼儿的第一印象是色彩，因此设计挂图时要注意色彩的运用。

要合理调配色彩。教师可运用对比色（如红与绿、黄与紫）、同类色（如深红、朱红、粉红）、邻近色（如红与橙、青与紫），使画面鲜明、和谐。由于幼儿喜欢鲜艳的色彩，因此不宜大面积地使用冷色。同时应避免再间色的使用，以免画面灰暗。可根据需要灵活选择颜料，或将两种甚至三种颜料结合起来使用，使画面鲜明、和谐。也可以先用油画棒画出物体轮廓，再用透明的水彩颜料大面积平涂底色，使挂图更具立体感和层次感，也更显活泼。

还应恰当使用各种材料，以突出挂图的层次，使画面更加丰富。如图中的房子可以采用吹塑纸或彩色卡纸制作，使其凸现出来，产生立体感。而背景中的树、草地可以用水彩涂画，以取得透明、轻快的效果。一般来说，一幅多材料的挂图以添加一种材料为宜，不能贪多，否则会显得杂乱无序。

三、幼儿园教学挂图范例

1. 数数与算术类教学挂图（图1-203至图1-212）

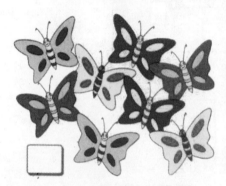

图1-203　数一数图中一共有几只蝴蝶，将答案写在方框中

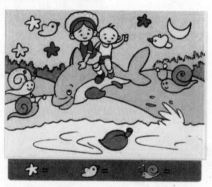

图1-204　数一数图中星星、小鸟和蜗牛的数量

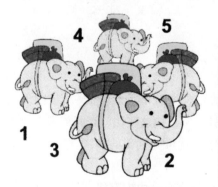

图1-205　数一数图中共有几头大象，圈出正确答案

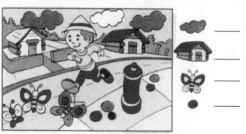

图1-206　数一数图中共有几片云、几座房子、几只蝴蝶和几个球

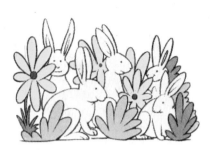

图 1-207　数一数花丛中一共
有几只兔子

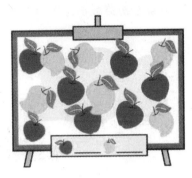

图 1-208　数一数画板上
水果的数量

图 1-209　算一算,哪只毛毛虫
会吃掉树叶

图 1-210　看算式求答案

图 1-211　根据图案代表的
数字求得数

图 1-212　根据图案代表的
数字求得数

2. 观察分析类教学挂图（图1-213至图1-219）

图1-213 划去不是同一类的动物

图1-214 将图案完全一样的
物品用线连起来

图1-215 圈出与大图一样的那幅小图

图1-216 找出两幅图中五处不一样的地方

图 1-217　找出两幅图中五处不一样的地方

图 1-218　找出两幅图中五处不一样的地方

图 1-219　将这些树按照从低到高的顺序排列

3. 故事成语类教学挂图（图 1-220）

图 1-220　成语《黔驴技穷》，先后顺序请听完故事后填上

思 考 练 习

1. 收集参考有关资料,把蚂蚁教学挂图绘制成形象化的图形,展示形式可多样化。

2. 用单线平涂画法或色块画法创作教学挂图 2—3 幅。

本 章 小 结

平面设计涉及的面非常广,幼儿园教育中也是处处都能用到。本章围绕幼儿园教师所必须具备的综合素质入手,通过引导学生领会图案的形式美感,学会运用图案、美术字来美化幼儿园环境、丰富教学内容,同时掌握运用幼儿园板报设计和制作、招贴画设计和制作以及幼儿园教学挂图的设计和制作的能力,为今后在幼儿教学中丰富幼儿园教学内容和提高教学能力,打下坚实的基础。

参 考 文 献

1. 陈小珩主编:《美术基础》,中国人民大学出版社 2006 年版。

2. 邬红芳、赵宏斌著:《图案设计》,合肥工业大学出版社 2004 年版。

3. 秦旭萍、何晶编著:《图案创意设计》,吉林美术出版社 2002 年版。

4. 周小儒、倪勇著:《广告设计》,化学工业出版社 2003 年版。

5. 陆红阳、喻湘龙著:《创意营销手绘 POP 校园》,广西美术出版社 2005 年版。

6. 汤义勇:《招贴设计》,上海人民美术出版社 2001 年版。

第二章 体验童真——手工制作

本章导引

　　幼儿园的手工教学要求儿童掌握折、撕、剪、刻、雕、粘贴等技能和技巧,为此本章选择了适应学前教育特点的实践性手工教学内容,如纸工、泥工、布艺玩具、粘贴画、版画、贺卡制作、综合材料等。在具体的手工活动中,引导学生仔细观察、积极思考、发挥才智、探索尝试,通过完成各项手工制作练习,展开想象的翅膀,创作出一件件漂亮的作品。

本章要点提示

　　1. 要求掌握折纸、剪刻纸、纸雕和纸立体造型的基本方法和步骤,在了解它们的基本规律后充分发挥想象力,进行设计和制作。

　　2. 掌握泥塑和儿童彩泥制作的基本技法和步骤,能临摹并设计、制作泥塑作品。

　　3. 要求掌握儿童布玩具的制作技法和步骤,能临摹并设计、制作布玩具。

　　4. 掌握各类材质粘贴画的基本技法和步骤,设计、制作粘贴画。

　　5. 了解版画的制作特点,掌握纸版画制作的基本技法和步骤,能临摹并设计、制作纸版画。

　　6. 要求掌握贺卡制作的基本技法和步骤,能设计、制作各类贺卡。

　　7. 掌握成品材料制作的基本方法和步骤,利用各种材料内在的美创作出新颖别致的手工作品。

第一节 纸 工

一、折纸

（一）折纸概述

折纸是中华民族传统的民间手工艺，也是流传很广的制作游戏。折纸以简化、夸张、变形为表现手法。一张普普通通的纸经过折叠、组合，就可以做成各种动物、人物，不但造型生动，而且具有形式美感。由于折纸受纸张折痕的限制，造型宜方不宜圆、宜直不宜曲，形象具有简洁和夸张的特点，不必过分追求"逼真"和"形似"。（图2-1）

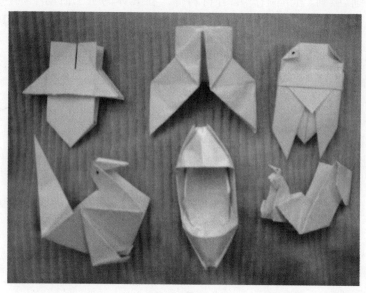

图2-1

（二）基本的折叠方法

手工折纸一般由最基本的折叠方法组成，如对边折、对角折、两边向中心折、向心折等。学会这些折叠方法，折纸就变得容易和简单多了。（图2-2-1、图2-2-2）

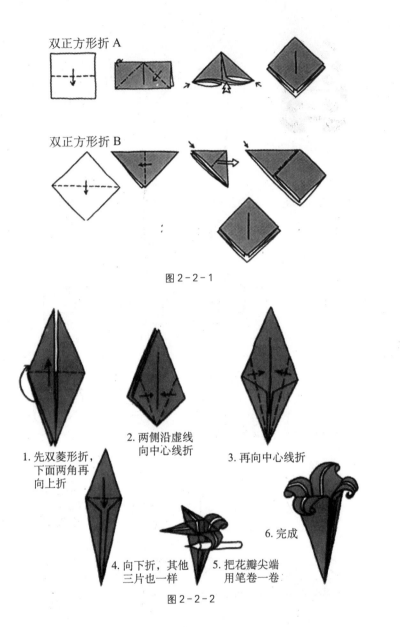

双正方形折 A

双正方形折 B

图 2 - 2 - 1

1. 先双菱形折，
下面两角再
向上折

2. 两侧沿虚线
向中心线折

3. 再向中心线折

4. 向下折，其他
三片也一样

5. 把花瓣尖端
用笔卷一卷

6. 完成

图 2 - 2 - 2

（三）设计和创作

　　想象是折纸创作的源泉，在掌握折纸规律后可以充分发挥想象力，进行折叠变换，如禽鸟类都有翅膀、尾羽和脚，但都有自己的形态特征：鹤的脖子和脚特别长，麻雀短脖子短腿，因此只需变化各部分的比例就可进行鹤与麻雀的折叠变换。此外，幼儿折纸和生活用品相结合，更添趣味性，如"熊猫的一家"（图2－3）。

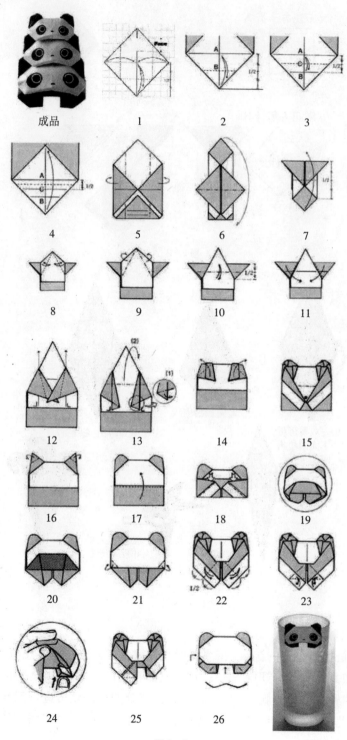

成品　　　　　1　　　　　2　　　　　3

4　　　　　5　　　　　6　　　　　7

8　　　　　9　　　　　10　　　　　11

12　　　　　13　　　　　14　　　　　15

16　　　　　17　　　　　18　　　　　19

20　　　　　21　　　　　22　　　　　23

24　　　　　25　　　　　26

图 2-3

1. 小狗的折叠方法（图 2-4）

图 2-4-1　折纸小狗

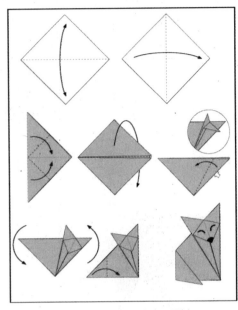

图 2-4-2　折纸小狗　图例

2. 小船的折叠方法（图 2-5）

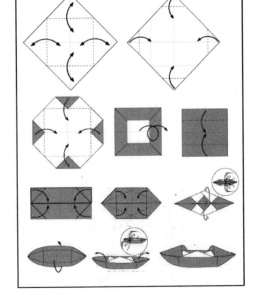

图 2-5-1　折纸小船

图 2-5-2　折纸小船　图例

3. 枫叶的折叠方法（图2-6）

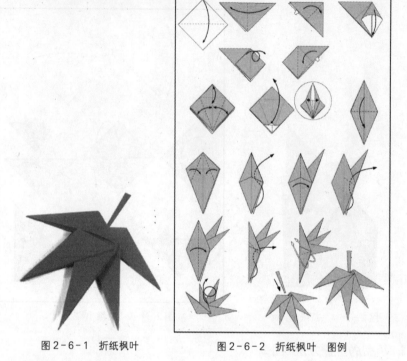

图2-6-1 折纸枫叶

图2-6-2 折纸枫叶 图例

4. 豹子的折叠方法（图2-7）

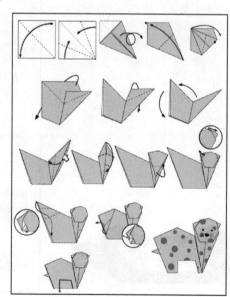

图2-7-1 折纸豹子

图2-7-2 折纸豹子 图例

5. 小鸟的折叠方法（图2-8）

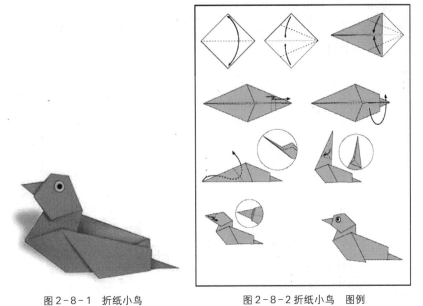

图2-8-1 折纸小鸟

图2-8-2 折纸小鸟 图例

6. 千纸鹤的折叠方法（图2-9）

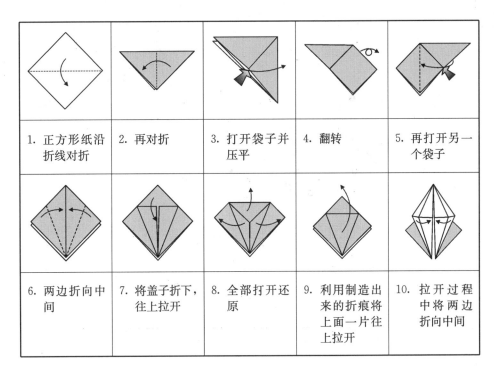

1. 正方形纸沿折线对折	2. 再对折	3. 打开袋子并压平	4. 翻转	5. 再打开另一个袋子
6. 两边折向中间	7. 将盖子折下，往上拉开	8. 全部打开还原	9. 利用制造出来的折痕将上面一片往上拉开	10. 拉开过程中将两边折向中间

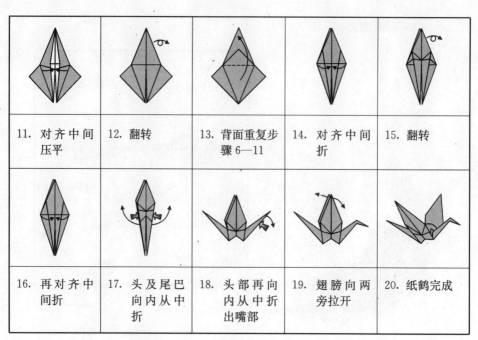

11. 对齐中间压平	12. 翻转	13. 背面重复步骤6—11	14. 对齐中间折	15. 翻转
16. 再对齐中间折	17. 头及尾巴向内从中折	18. 头部再向内从中折出嘴部	19. 翅膀向两旁拉开	20. 纸鹤完成

图2-9

7. 帆船的折叠方法（图2-10）

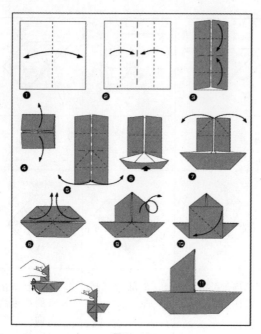

图2-10

8. 双体船的折叠方法（图2-11）

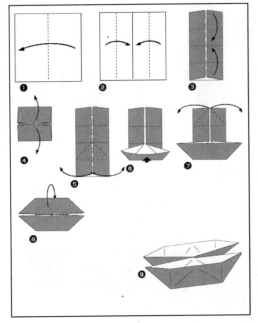

图2-11

9. 飞机的折叠方法（图2-12）

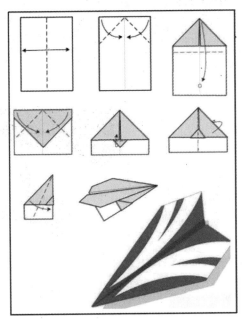

图2-12

折纸作品欣赏:（图 2 - 13 至图 2 - 19）

图 2 - 13 图 2 - 14

图 2 - 15

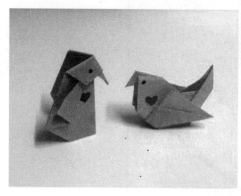

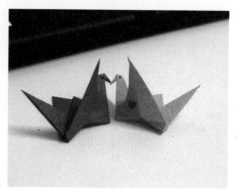

图 2 - 16 图 2 - 17

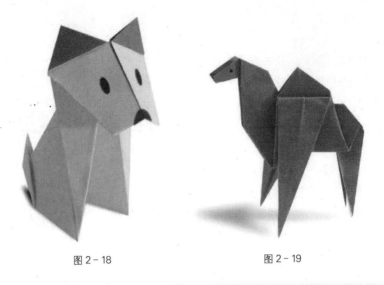

图 2-18 图 2-19

二、剪纸

(一) 剪纸概述

　　剪纸是中国最普及的民间传统装饰艺术。由于其材料简单易得、成本低廉、效果立现，给学习和创作带来了极大的便利。剪纸适用于节日窗花、彩灯装饰、环境布置、刺绣花样，不仅美化了生活，也陶冶了情操。北方剪纸粗犷朴拙、天真浑厚，江南剪纸精巧秀丽、玲珑剔透。剪纸表现了群众的审美爱好，也蕴含着民族的社会深层心理，它是中国最具特色的民间艺术之一。（图 2-20）

图 2-20

1. 剪纸的题材

（1）实际生活题材

因为剪纸的作者大多来自农村，所以她们的作品题材大部分取材于自己的实际生活，如喂鸡、养猪、牧羊、放牛、骑驴、赶车、走娘家和抱胖娃娃、搞家庭副业、参加田间劳动。有的直接表现自己饲养的家禽、家畜，如鸡、鸭、鹅、牛、马、羊、骆驼、狗、猫等；也有的表现生活中常常见到的植物，如梅、兰、竹、菊、牡丹、荷花、水仙，还有各种瓜果、蔬菜等。因为这些题材都来自生活，所以剪纸作品表现的内容生活气息十分浓厚。（图2-21）

图2-21

（2）吉庆寓意的题材

民间剪纸在题材上的一大特点是采用托物寄情的寓意手法。常用的有以下几种：

谐音法，以音象形的表现手法。比如花公鸡，就在公鸡身上刻朵花儿；梅花鹿，就在鹿身上刻几朵梅花；刻上莲花和鲤鱼就寓意"连年有余"，以莲谐"连"，以鱼谐"余"。（图2-22）

谐形法，将某一形象进行简化作为代表。比如：刻上一朵云彩，就表示是天空，刻上一朵雪花，就表示是冬天下雪了。

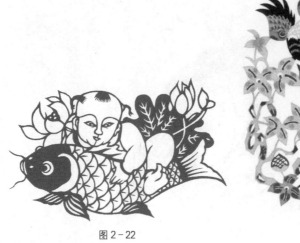

图2-22 图2-23

象征法,借某一物象来表示一个概念,使人产生联想。如桃子象征长寿,石榴象征多子,鸳鸯象征爱情,松树象征常青不老,牡丹象征富贵,喜鹊登梅象征喜事临门。(图2-23)

(3) 戏曲人物和传说故事

民间流传的神话故事通过戏剧等形式在全国各地广泛地流传,人们不仅相互传诵,而且还用剪纸这一形式来表达自己对故事中人物的爱与憎。如越剧之乡的江浙一带,民间剪纸在题材上大部分取自当地流传的"梁山伯与祝英台"、"白蛇传"、"红楼梦"、"西厢记"等故事的情节。京剧的发源地在北京,因此,临近北京的蔚县就以京剧脸谱剪纸最为著名。此外,诸如"八仙过海"、"嫦娥奔月"、"天女散花"、"老鼠嫁女"等民间传说故事更是剪纸普遍表现的题材。(图2-24)

图2-24

2. 剪纸的种类

(1) 窗花

窗花的表现题材极其广泛,戏剧人物、历史传说、花鸟虫鱼、山水风景、现实生活及吉祥图案均包括其中,不仅美化生活环境,而且寄托了对生活理想的追求,有着古老而丰富的文化内涵。(图2-25)

(2) 绣花样子

将无色薄纸剪刻成的纹样贴在待绣的底料上,依样绣花。(图2-26)

图2-25

图2-26

（3）装饰剪纸

贴在门楣上的挂签、贴在天花板上的顶棚花等均属此类。

（4）特种剪纸

这是纯观赏性剪纸，做工精湛，风格高雅，经过装裱或装框置于室内以供观赏。

3. 剪纸的艺术特点

每一种艺术都有自己独特的艺术风格，由于剪纸材料（纸）和所用的工具（剪刀和刻刀）决定了剪纸具有它自己的艺术风格。剪纸艺术是一门"易学"但却"难精"的民间技艺，大多出于乡村妇女和民间艺人之手。作者以现实生活中的见闻事物作题材，对物象的观察，全凭纯朴的感情与直觉的印象，因此形成的剪纸作品具有浑厚、单纯、简洁、明快的特殊风格，反映了朴实无华的精神。剪纸的艺术特点有以下几个方面：

（1）线线相连与线线相断

剪纸作品由于是在纸上剪出或刻出的，因此必须采取镂空的办法，由于镂空，就形成了阳纹的剪纸必须线线相连，阴纹的剪纸必须线线相断。由此就形成了千刻不落、万剪不断的结构。这是剪纸艺术的一个重要特点。剪纸很讲究线条，因为剪纸的画面就是由线条构成的。（图 2－27）

图 2－27

（2）构图造型图案化

在构图上，剪纸不同于其他绘画，它较难表现三度空间、场景和形象的层层重叠，对于物象之间的比例和透视关系也往往有所突破。它主要依据形象在内容上的联系，较多使用组合的手法，由于在造型上的夸张变形，又可使用图案形式美的一些规律，作对称、均齐、平衡、组合、连续等处理。它可以把太阳、月亮、星星、飞鸟、云彩，与地面上的建筑物、人群、动物同时安排在一个画面上。常见的有"层层垒高"或并用"隔物换景"的形式。

（3）形象夸张、简洁、优美，富有节奏感

由于受到工具和材料局限，要求剪纸在处理形象时既要抓住物象特征，又得做到线条连接自然。因此，就不能采取自然主义的写实手法。要求抓住形象的主要部分，大胆舍去次要部分，使主体一目了然。形体要突出，形成朴实、大方的优美感，物象姿态要夸张，动作要大，姿势要优美。

（4）色彩单纯、明快

剪纸的色彩要求在简中求繁，少作同类色、类似色、邻近色的配置。要求在对

比色中求协调。同时还要注意用色的比例。如用一个为主的颜色形成主调时,其他颜色在对比度上可以程度不同地减弱。碰到各种颜色并置,稍有生硬的感觉时,若把它们分别套入黑色、金色剪成的主稿里,则可获得协调、明快的感觉。

(5)刀法要"稳、准、巧"

民间剪纸的许多特点和风格都是由刀法上的一定技巧而产生的。这里的"巧"主要是指运用巧刀刻出的"锯齿"和"月牙儿"。这是剪纸刀法中很重要的两种刀法。这两种刀法运用得恰当,就能形成剪纸艺术独具的"刀味纸感"。(图2-28)

图2-28

"锯齿"是作者在制作过程中,由于纸和刀的切割移动而自然产生的,它利用锯齿的长短、疏密、曲直、刚柔、钝锐的变比,结合不同物象的特征,表现它的质感、量感、结构等。刻植物时,柔和的锯齿纹可以表现它的花朵和果实,坚硬的锯齿纹可以表现树的叶子和茎的针刺、毛绒。刻动物时,细密的锯齿纹可以表现软软的绒毛,刚健的锯齿纹可以表现硬实的鬃毛,圆实半弧形的锯齿纹可以表现禽鸟、鱼虫的羽毛和鳞。刻人物时,用跳动的锯齿纹可以表现活动的眉毛、胡子、头发,用修长丰润的锯齿纹可以表现小孩丰满的肌肤。

"月牙儿"也是剪刻时自然产生的各种弧形装饰,它以阴刻为主,主要表现人物的衣纹,或破坏大块黑的面积,根据不同物象的特征、形状,可长可短、可宽可窄、可曲可直,能变化出各种不同的类型。

"锯齿"和"月牙儿"这两种形式也往往在同一张剪纸画面中交错运用,使得层次更加分明和富有变化,这已成为一种装饰图案的规律,被人们喜爱和运用。民间剪纸的刀法形式除"锯齿"和"月牙儿"之外,还有花朵、涡纹、云纹和水纹等。(图2-29)

图2-29

4. 剪纸的工具材料

剪刀:头细而尖的小剪刀。

刻刀:三角形单面刀片或美工刀等。

纸张:纸质要薄而坚韧,可以用大红纸或单层生宣纸、蜡光纸或其他薄型纸张。

垫板：厚的黄纸板、三夹板等。

蜡盘：用石蜡草木灰加热搅匀，倒入木盘。

（二）剪纸的要求与制作技法

剪纸有五个要素，分别是"圆、尖、方、缺、线"。要求达到剪圆如秋月，饱满圆润；剪尖如麦芒，尖而挺拔；剪方如瓷砖，齐整有力；剪缺如锯齿，排列有序；剪线如胡须，均匀精细；剪口整齐，既不留缺茬，又不能剪过头或剪坏别处。（图2-30）

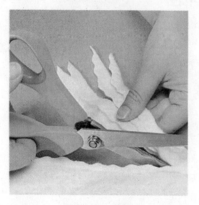

图2-30 剪纸

（1）将选好的剪纸图案打印或复印，根据图案大小将2—5张红纸剪下来，四周留出1厘米的空间。初学者2张为宜，熟练后可达到5张。

（2）用钉书器将一沓纸和样稿钉在一起，然后用重物压24小时，便于刻制。

（3）剪刻的顺序要根据作品的情况来定，一般先细后粗，先内后外，先上后下，先左后右，先密后疏，以保证剪刻顺利。刻纸时，运刀要准确，刀柄与纸面垂直，刀刃与刀柄平行移动，不能采用斜刻的方法，斜刻较容易折断刀尖，还容易走样。

（4）剪纸完成后要进行贴裱，有两种方法：全部实贴和局部裱贴。全部实贴是指先把剪纸反放在平整的台上，然后把很薄的糨糊水刷在底板纸上，用粘了糨糊水的一面，盖在剪纸上，然后翻过来，用毛边纸覆上，将糨糊水吸掉；局部贴裱是指用刀尖轻轻把剪纸掀起，在关键的几处蘸上少许糨糊，不可贴死。（图2-31-1至图2-31-6）

图2-31-1 剪纸步骤

图2-31-2 剪纸步骤

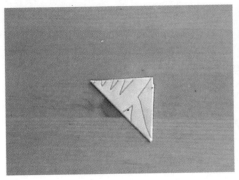

图 2-31-3　剪纸步骤

图 2-31-4　剪纸步骤

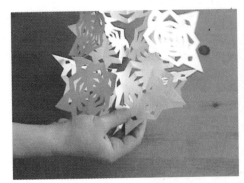

图 2-31-5　剪纸步骤

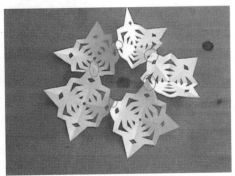

图 2-31-6　剪纸步骤

（三）儿童剪纸指导实例

1. 折剪纸（图 2-32）

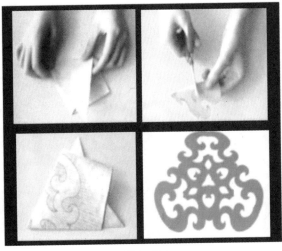

图 2-32

折剪纸是先折后剪的一种方法,由于折叠的方式不同,可剪出多种图形。
(图 2-33 至图 2-37)

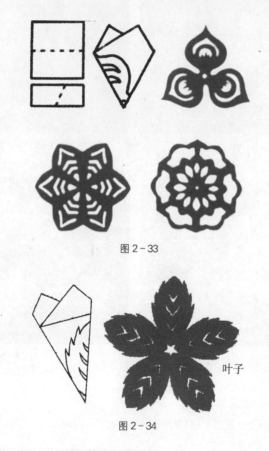

图 2-33

图 2-34

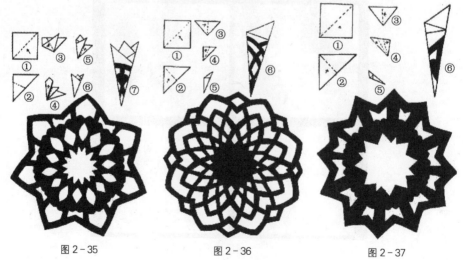

图 2-35　　　　　　　图 2-36　　　　　　　图 2-37

2. 剪刻纸（图 2-38）

图 2-38

选择比较生动简洁的图案先画到纸上，然后从里到外依次剪刻下来。（图 2-39 至图 2-40）

小星星

图 2-39

雨伞

图 2-40

3. 彩色剪纸

为了丰富剪纸的色彩效果，可以采用先剪刻后着色的方法。（图 2-41）

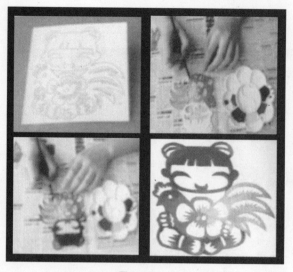

图 2-41-1

图 2-41-2

剪纸作品欣赏（图 2-42 至图 2-48）

图 2-42

图 2-43

图 2-44

图 2-45

图 2-46

图 2-47

图 2-48

儿童剪纸作品欣赏（图 2-49 至图 2-55）

图 2-49

图 2-50

图 2-51

图 2-52

图 2-53

图 2-54

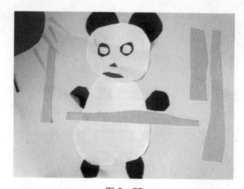

图 2-55

三、纸雕

（一）纸雕概述

纸雕是以各种类型的纸为材料，通过折叠、卷曲、剪贴等方法制作出的造型。

由于纸材质的特点，不宜做成写实的形象，所以在造型时要力求简洁、单纯、概括。纸雕也是幼儿园环境布置中经常运用的造型方式。（图2-56）

图2-56

（二）纸雕的工具与材料

工具：绘图用具有圆规、直尺、三角板，制作工具有剪刀、美工刀、镊子、圆规等。

材料：卡纸、瓦楞纸、铜版纸、铅画纸，也可根据需要选用彩色纸、挂历纸。粘贴剂有白乳胶、双面胶等。

（三）纸雕的基本方法

第一步：设计图样，准备好平面的图样和案稿。

第二步：用铅笔把图案描绘放大。

第三步：裁切零件。

第四步：进行立体雕塑，主要为弯、压凸、折三种方法。这类操作需要的工具也是在制作纸雕时应该准备的。

第五步：将制作的各个小零件组合起来。

第六步：进行一些着色，使画面更漂亮，比如脸部的红晕。

（四）纸雕的具体范例

《白雪公主》制作步骤（图2-57）

图2-57

（1）剪下脸部形状，画上五官，在脸颊部位用棉签着些腮红。（图2-58-1）

（2）剪下头发的线形，用刀片划开刘海儿部分，并用圆棒将头发压出立体感。（图2-58-2）

图2-58-1

图2-58-2

（3）将脸部的纸型和头发组合粘贴。（图2-58-3）

（4）根据线稿分解出衣服的部件，用铁棒弯曲并组合。（图2-58-4）

图2-58-3

图2-58-4

（5）将头部和身体用泡沫胶粘合。（图2-58-5）

图2-58-5

纸雕作品欣赏（图 2−59 至图 2−72）

图 2−59

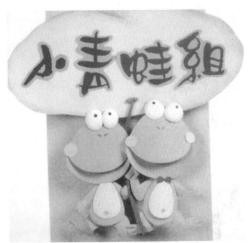

图 2−60

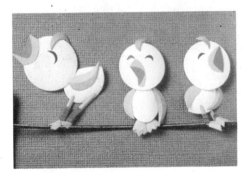

图 2−61

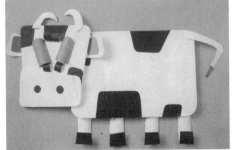

图 2−62

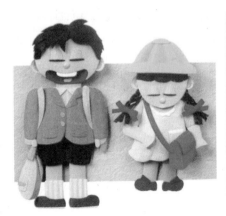

图 2−63

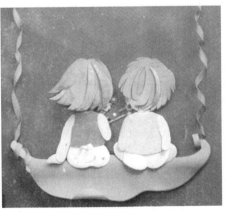

图 2−64

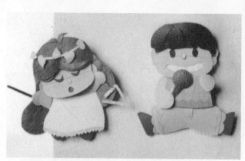

图 2 - 65

图 2 - 66

图 2 - 67

图 2 - 68

图 2 - 69

图 2 - 70

图 2-71

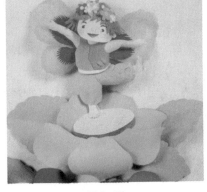

图 2-72

四、纸立体造型

（一）纸立体造型概述

纸立体造型是通过纸的折曲、剪刻、粘贴等方法，设计制作的有立体感并具有观赏性和实用性的一种造型艺术。它的形象概括夸张，线条简练，装饰感强，且材料易找、工具简单、制作方便。（图2-73）纸雕塑也是适合幼儿使用的一种造型方法。（图2-74）

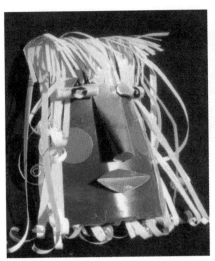

图 2-73

图 2-74

（二）纸立体造型的工具与材料

纸立体造型的工具分材料包括：彩色卡纸、铅画纸、包装纸等各种不同颜色、不同厚度的纸，以及剪刀、刻刀、直尺、圆规、乳胶。

（三）纸立体造型的基本技法

使一张平面的纸变成立体形态，要借助于折、卷、粘贴等方法，而这些方法又结合点、线、面的变化派生出纸造型的丰富技法。运用这些技法可使平面的纸形成各种生动的立体形态与有趣的肌理效果。（图 2－75）

图 2－75

1. 直线折

直线折是纸造型最基本的技法。先用刻刀按铅笔稿轻轻划痕然后再折。

2. 弧线折

弧线折分折弧线和折圆两种。这种技法在纸造型中广泛应用。折圆分为折同心圆、切边圆、椭圆。先用圆规画几个大小不同的圆形，剪开一条半径切口，然后再折。

3. 切刻、切形

切刻出造型的外轮廓或像剪折一样刻掉造型中的某一部分，使形象更富于变化。

4. 切口

在纸上刻一个或几个切口，然后利用切口折出凹凸变化。

5. 卷曲

把纸卷曲会产生丰富的变化，线条活泼多样。

6. 组合

组合分粘贴和插合。粘贴是指用乳胶将各个部件粘合在一起，组合成一个纸立体造型；插合是指利用切口互相插合。

（四）纸立体造型的具体范例（公鸡的制作步骤）（图 2－76）

纸立体造型还可以利用各种废弃材料进行制作，帮助幼儿从小培养良好的环保习惯。

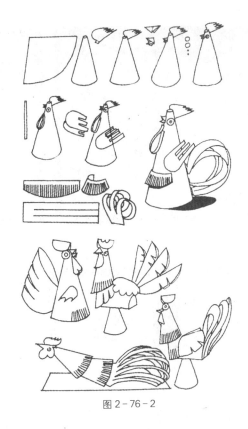

图 2-76-2

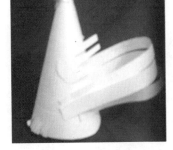

图 2-76-1 成品

纸立体造型作品欣赏（图 2-77 至图 2-99）

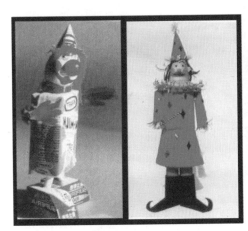

图 2-77

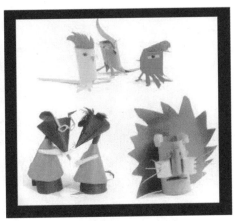

图 2-78

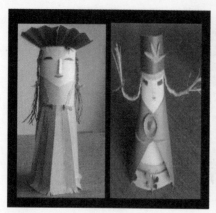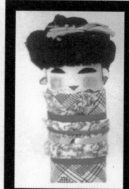

图 2 - 79

图 2 - 80

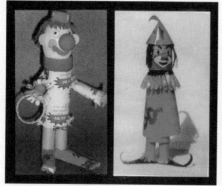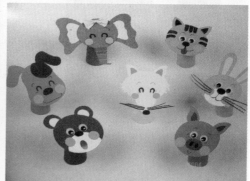

图 2 - 81

图 2 - 82

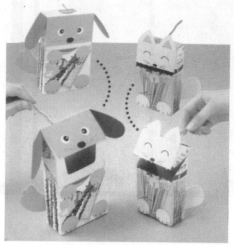

图 2 - 83

图 2 - 84

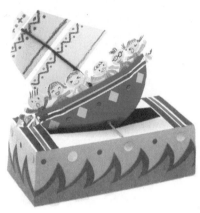

图 2 - 85

图 2 - 86

图 2 - 87

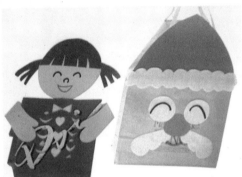

图 2 - 88

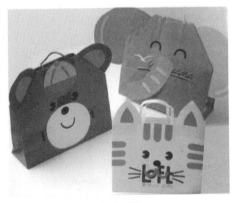

图 2 - 89

图 2 - 90

图 2-91 图 2-92

图 2-93

图 2-94 图 2-95

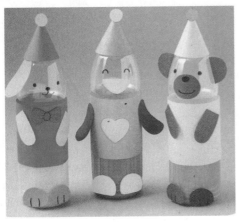

图 2-96

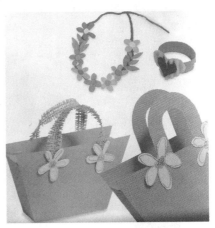

图 2-97

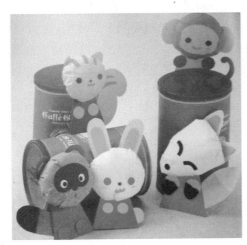

图 2-98

图 2-99

思 考 练 习

1. 练习各种基本形状和千纸鹤的折叠方法,充分发挥想象力,进行折叠变换。

2. 练习基本剪刻技法。

3. 临摹剪纸作品 2—3 幅。

4. 临摹纸雕作品《白雪公主》。

5. 设计和制作 2 幅有主题的纸雕作品。

6. 设计制作小动物和人物的纸立体造型。

第二节　泥　　工

一、泥塑概述

图2-100

　　泥塑艺术是我国一种古老的民间艺术。它以泥土为原料，用手工捏制成形，或素或彩，以人物、动物为主。泥塑的基本用料——泥土，需精心准备，一般选用带些黏性又细腻的土，经过捶、打、摔、揉，有时还要在泥土里加些棉絮、纸或蜂蜜。泥塑先运用雕、塑、捏等手法，塑造好一个形象，再经过修改、磨光、晾干，最后是着色。泥塑素有"三分塑，七分彩"之说。一般着色之前先上一层底色，以保持表面光洁，便于吸收彩绘颜色，彩绘的颜料多用品色，调以水胶，以加强颜色附着力。（图2-100）

二、传统泥塑的特点与方法

1. 无锡彩塑

　　无锡彩塑相传已有400年的历史。经艺人世代实践，创造出享誉世界的惠山泥人。惠山泥人品类丰富，分为粗货、细货两大类。粗货又称耍货，主要以吉祥祈福为题材；采用模具印坯，手工绘彩，彩绘用笔粗放，色彩对比强烈；其造型夸张，线条简拙，整体丰硕稚胖；主要供儿童玩耍。细货是以手捏为主塑造艺术形象；内容大多以戏剧题材为主，故称手捏戏文；在彩绘上，则以细腻的笔触，从头到脚，从人物表情到衣服褶裥作精致的描绘。一件作品从脚捏起，从下到上、由里到外、分段组合、一气呵成。（图2-101）

图2-101

2. 晋祠彩塑

　　晋祠圣母殿的北宋侍女群像彩塑，以其精湛的艺术表现力，闻名遐迩。"倾城四十宫娥像，笑语嘤嘤立满堂"是对这组宋塑最形象的赞美。它是迄今为止最伟大的雕塑艺术瑰宝之一。

晋祠彩塑个个生动鲜明，活灵活现，个性突出，姿势自然，呈现出不相同的思想感情，全身比例适度，服装色彩鲜艳，衣纹轻快且随身体而飘动。作者把每个人物都雕刻得栩栩如生。少女的天真、无邪与稚嫩，长者的悲哀、烦恼与无奈，无不在表情动态中流露得淋漓尽致。晋祠宋代侍女像以其独特的艺术风格和高超的雕塑技艺而大放异彩，成为雕塑中难得的精品。（图2－102）

图2－102

3. "泥人张"彩塑

"泥人张"彩塑作品是塑与绘的两大结合：先塑造后绘色，在泥塑过程中塑大体为关键——先将人物大的形体动态塑出，才有大的感觉，然后刻画衣纹表现质感，又不伤其骨格；在绘色上多采取的是中国绘画中的工笔书法，使作品增添光感和色感。塑造与绘画这两者的巧妙结合，展示给人们的是真实而有力的生命，使人们在一般中看见美，在枝节、片段中看到无限。（图2－103、图2－104）

图2－103

图2－104

4. 凤翔泥塑

凤翔泥塑起源于明代后期，经600余年的发展，逐渐成为了极具民族特色的工艺美术品。凤翔泥塑利用当地万泉沟所独有的板板土，经砸泥、制坯、合型、精抛、酚洗、勾线、装色等十几道工序制作完成。2000年凤翔泥塑马被国家邮政总局确定为生肖邮票主图，2003年彩绘泥塑羊再次荣登生肖邮票主图，从而创造了中国邮政史上绝无仅有的奇迹，同时也展现了凤翔泥塑这朵艺术奇葩的独特魅力。（图2-105）

图2-105

三、泥塑的基本造型方法

（一）泥条盘筑造型法

它是制陶技法中最古老的一种方法，早在仰韶文化时期，我们的祖先就大量采用盘筑泥条作为陶器的成型法。徒手捏制的陶器大小有限，而用泥条盘筑的方法可以制作较大的作品。制作时，可用泥条圈进行堆积，也可螺旋状盘绕成型（图2-106、图2-107），幼儿也常使用这种方法。（图2-108）

图2-106

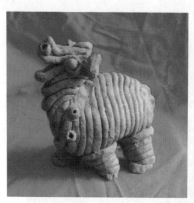

图2-107

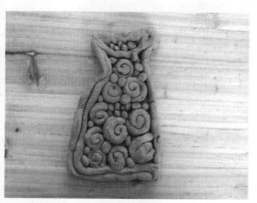

图2-108

（二）捏塑造型法

　　这种方法既原始又简单,最能表达初学者的构思、手法和情感,是适合幼儿使用的一种造型方法。捏塑时,可以运用堆塑、添加等雕塑手法塑造形体,并用挖泥刀和笔杆将形体中间挖空或转空,力求器壁厚薄基本一致。(图 2 - 109、图 2 - 110)

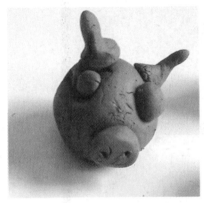
图 2 - 109

图 2 - 110

（三）泥板造型法

　　它是一种高度自由且极富有想象和创意的陶器成型法,其制作的陶器应用相当广泛。从平面到立体,从具象到抽象,根据泥板的湿度可以随意变化。半干的泥板,可以做出挺直、有力量感的器物;湿软的泥板,可以做出自由而柔美的造型。制作泥板的方式有:拍制法,滚压法,切割法等。(图 2 - 111)

图 2 - 111

（四）综合成型法

　　富有创意的泥塑作品往往是用多种手法综合成型，综合成型更有利于培养学生的创新意识。（图 2 - 112、图 2 - 113、图 2 - 114）

图 2 - 112

图 2 - 113

图 2 - 114

幼儿泥塑作品欣赏（图 2 - 115 至图 2 - 120）

图 2 - 115

图 2 - 116

图 2 - 117

图 2 - 118

图 2 - 119

图 2 - 120

四、彩泥塑造方法

基本捏泥手法

（1）揉：两手心相对，将彩泥搓成球状。

（2）搓：将泥平放在手心上，双手滚动使彩泥成为圆柱状或条状。（图 2－121）

（3）捏：用拇指和食指挤压成所需要的形状。（图 2－122）

图 2－121

图 2－122

（4）粘：将两部分彩泥连接在一起，或在大的形体上粘上小的部分。（图 2－123、图 2－124）

图 2－123

图 2－124

（5）插：用火柴或木棍插进或将两个个体挤压在一起。（图 2－125）

（6）剪：用剪刀剪开所需部分，使之成为两个部分。

（7）切：用塑刀或尺等工具进行分割。（图 2－126）

（8）碾：用小滚筒可以碾出各种扁状物体。（图 2－127）

图 2 - 125　　　　　　　　　　图 2 - 126

图 2 - 127

儿童彩泥作品欣赏（图 2 - 128 至图 2 - 136）

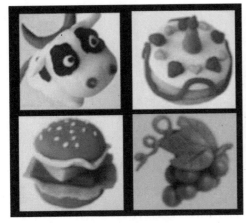

图 2 - 128

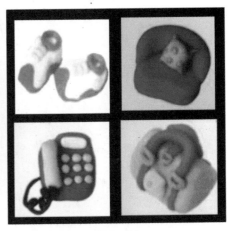

图 2 - 129

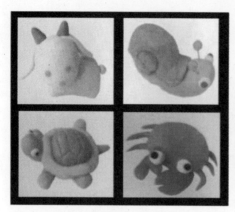

图 2 - 130

图 2 - 131

图 2 - 132

图 2 - 133

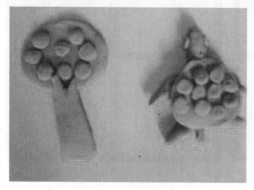

图 2 - 134

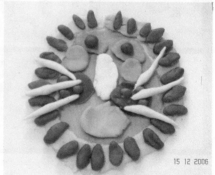

图 2 - 135

图 2 - 136

思 考 练 习

1. 彩泥制作的技法练习。

2. 设计并制作适合儿童审美趣味的彩泥造型。

3. 泥塑作品的临摹与制作。

第三节 布绒玩具制作

一、玩具的概念

玩具是儿童的天使,是幼儿的教科书。它既是促进儿童全面发展的工具,又是儿童生活中的游戏伴侣。布绒制成的玩具色彩鲜艳,造型精巧别致。在幼儿眼里,布绒玩具就是他们最亲密的朋友,可以给他们带来无穷的乐趣。(图 2 - 137)

图 2 - 137

二、布绒玩具的艺术特色

布绒玩具属于立体造型的一种,由于受所用材料的限制,不能表现过多的细节,不能像纯艺术品和雕塑那样去表现厚重的体积和深刻的内容,它的题材主要是现实生活中的经过拟人化的小动物和童话故事里的人物。玩具设计具有想象力和创造力,这两种能力构成了玩具造型的艺术特色。

三、布绒玩具的设计构思与制作

玩具设计构思,是内容与形式、理智与情感、美与用的辩证统一。构思一件玩具,结构不能繁琐,外形要新颖、美观、耐玩,还要符合儿童的心理需求。由于幼儿年纪小,所以设计时玩具的体积不宜过大,造型要大胆夸张富于童趣,且布料的色彩搭配要鲜艳,选择的布料要有弹性、手感舒适,布绒玩具内的填充物要柔软,边角的处理上以浑圆为主。布绒玩具在选料上除了安全无毒性外,在颜色上也要注意选择对比强烈的颜色,多选用红、黄、蓝、绿、黑、白六种颜色。由于幼儿对颜色的辨别能力一般都比较差,对近似的色彩难以分辨,以上六种色彩人们称它为"玩具色"。(图2-138)

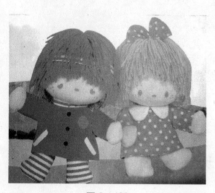

图2-138

（一）工具与材料

主要工具有:剪刀、针线等。

主要材料有:棉布、针织布、绒布、毛线、绣花线、棉花。

（二）布绒玩具的基本制作方法

（1）画图纸。必须把设计好的图纸标明尺寸。打板工序也要学习,初学者最好先用牛皮纸照设计图把各个部分,包括服装及配件都画好,放大成纸样,依照样板制作头部、躯干、四肢等主体部分。根据造型设计,可以省略具体的手或足。(图2-139)

（2）缝制面部五官,眼睛可用小纽扣、亮片或黑珠钉上,也可剪黑绒布直接贴上。鼻子、耳朵可用包扣的方法封上。(图2-140)

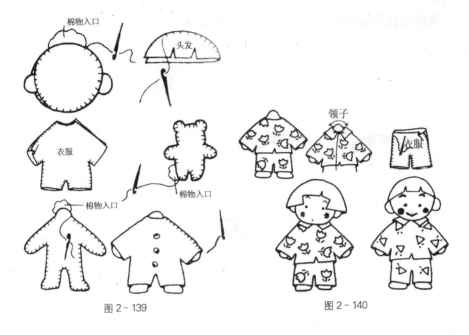

图 2 - 139　　　　　　　　　　　　图 2 - 140

（3）制作头发时，先把毛线卷在厚纸板上，然后用电吹风定型后，捆扎固定在头部。

（4）制作衣服时，先选择一些色彩鲜艳的布料，按照设计好的图纸裁剪，缝好穿上。（图 2 - 141）

图 2 - 141

（三）布绒玩具的装饰

要使玩具生动美观，还必须精心设计制作布绒玩具身上的装饰，布绒玩具的装饰配件有：蝴蝶结、腰带、帽子、鞋子、手套、项链等。装饰物能将玩具的身份、特点表现出来，也是深化形象和丰富主题的重要部分。

布绒玩具作品欣赏（图 2 - 142 至图 2 - 152）

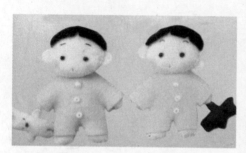

图 2 - 142

图 2 - 143

图 2 - 144

图 2 - 145

图 2 - 146

图 2 - 147

图 2 - 148

图 2 - 149

图 2 - 150

图 2 - 151

图 2 - 152

设计和制作一个布绒玩具。

第四节　粘　贴　画

一、布贴画

布贴画是以纺织品为材料,根据设计意图和艺术风格,经过工艺加工而成的贴画类工艺品。布贴画是纤维艺术中的一种,有较强的装饰性,其根据纺织品不同质地、不同纹理、不同图案、不同光泽综合拼贴,成为富有装饰情趣的、用画笔不能取代的艺术品。(图2-153)

图2-153

图2-154

(一)布贴画的类别与特点

布贴画所表现的内容甚广,可以表现山水风光、动物植物,更多的还可以表现人物活动场面以及人们对美好生活的追求。可以利用夸张变形和抽象的艺术手法创造妙趣横生的布贴画。

布贴画的创作,最重要的是整体设计,不仅要创作图稿,还要考虑布料的选用和技巧的使用。发挥纺织面料的特点是布贴画能够达到特殊艺术效果的重要手段,也是它的显著特征。(图2-154)

（二）布贴画的制作方法

1. 整体造型，并列拼贴

这种方法是将图形的各个部分并列剪贴，使图形与图形拼贴在一起，且主要的部分不重叠。（图 2－155）

图 2－155

图 2－156

2. 整体造型，重叠拼贴

这种方法也叫重叠法，它是将各个部分较整块的图形剪下，且粘贴时有所重叠。先定好画稿，图形要简单，比较复杂的图形则要用复写纸把图稿上的形状分别在不同布料反面描成若干块，然后将其剪下，按构图的需要进行粘贴。（图 2－156）

布贴画作品欣赏（图 2－157 至图 2－168）

图 2－157

图 2－158

图 2 - 159

图 2 - 160

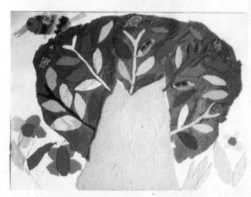

图 2 - 161

图 2 - 162

图 2 - 163

图 2 - 164

图 2 - 165

图 2 - 166

图 2 - 167

图 2 - 168

二、树叶贴画

（一）树叶贴画概述

　　树叶贴画是利用树叶、草叶、花瓣、树皮及纤维片等植物材料，经过拼摆、加工、组合、粘贴制成的独立的装饰小品，可陈设在墙边、案头，也可以做成贺卡、书签等精巧的工艺品。

　　叶类贴画的设计和制作要求充分利用植物的自然形态，尽可能减少人为的加工。（图 2 - 169）

图 2 - 169

（二）树叶贴画的制作

1. 收集整理

叶子的种类很多,分单叶、复叶两类,形状各异。收集时可以选取一组树叶,但选来的树叶不能马上制作,要进行处理。可以用标本夹压平,也可压在厚书或旧杂志中。压时要放吸水性很强的纸,两三天后更换吸水纸,再次压紧,直至压平。(图2-170)

图2-170

2. 构思设计

观察树叶的形状,进行分析联想,看它像什么或像什么的一部分。比如:一片枫叶就可以联想出许多形象来,如:蝴蝶、金鱼等。(图2-171)

可以先将贴画的图形设计好,然后再选择适合的叶子。比如:菊叶、枫叶都可以做金鱼的尾巴,因为这类叶子都有放射状的外形。

这些构思设计都是以未加工的叶片的自然形态为依据的。但有些贴画作品,则需要对部分叶片进行剪切、折叠、组拼等加工处理。(图2-172)

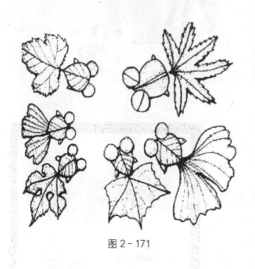

图2-171

图2-172

3. 制作方法

(1) 剪切。在充分利用叶片原来形状的基础上,在必要的部位进行剪切。

(2) 折叠。通过叶片的局部折叠来造型,如螃蟹的脚就是通过折叠改变了叶子的方向。

（3）组拼。将若干叶片并列组拼，也可以将叶片重叠组拼，还可以通过折叠、剪切、加工后进行组拼。在制作过程中会不断产生新的联想、新的创造，使画面效果不断完善、提高。

（4）构图。具体单个形象组拼后，要组成富有意境的画面还需要进行构图，可以运用绘画构图的知识，做到对称均衡、变化统一。

（5）粘贴。先将各类叶片造型在事先准备好的底版上摆放好，分别用镊子夹出叶面涂上乳胶，贴回原处，全部贴完后，压在夹板中阴干。

这样，一幅平整的叶类贴画就完成了，装上镜框，更加精美。（图2-173）

图2-173

树叶贴画作品欣赏（图2-174至图2-180）

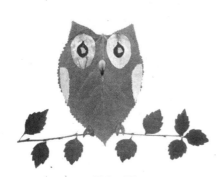

图2-174

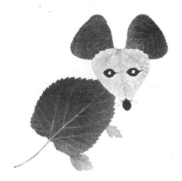

图2-175

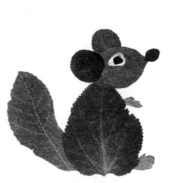

图2-176

图2-177

图 2 - 178

图 2 - 179

图 2 - 180

三、蛋壳贴画

图 2 - 181

蛋壳贴画是运用各种蛋壳本身的自然色泽和自然碎纹，以拼贴为主，加上色彩的烘托映衬，制成的质材优美画面。（图 2 - 181）

（一）蛋壳贴画的工具与材料

工具：镊子、油漆刷、画笔、刀片等。

材料：各种蛋壳（鸡蛋、鹅蛋、鸭蛋、鸽子蛋、鹌鹑蛋等）、颜料、乳胶、三夹板、硬纸板、瓷砖、油漆等。

（二）蛋壳贴画的制作方法

（1）将蛋壳煮熟，剥去内衣并洗净，根据不同色泽摆放备用。

（2）根据画面需要将底版上刷上底色，大多采用深色。

（3）贴蛋壳时，要仔细沿着边沿线粘贴，才能使形象准确。粘贴时要注意蛋壳碎片之间的间隙距离适当，贴大面积时，可以先涂胶，然后按上蛋壳并压碎，再用镊子调拨粘贴。要粘贴零星蛋壳，则用镊子一块一块夹住，在反面上胶逐片粘贴。

图 2 - 182

（4）蛋壳贴好后用清漆刷涂两遍，这既可以保护画面，又可以增加画面的光泽。最后，装上画框即完成了。（图 2 - 182）

蛋壳贴画作品欣赏（图 2 - 183 至图 2 - 186）

图 2 - 183

图 2 - 184

图 2 - 185

图 2 - 186

四、种子贴画

种子贴画是利用各类种子不同的形状、大小、色泽、镶嵌成的工艺制作画,它的创作主要是根据种子的特点而定。如:豆类的种子都是大小不同的点状,色彩非常丰富,有红、黑、黄、绿、白等。根据这些因素,种子贴画可以利用形体特征拼贴,可以用色彩与形态进行装饰嵌贴,也可以运用材质特色进行写实叠贴。(图2－187)有时还可以和蛋壳贴画同时并用在一幅画中。(图2－188)种子粘贴画选择和设计的图案要简洁明了,过于复杂的图案会使画面紊乱。

图2－187

图2－188

(一)种子贴画的工具与材料

工具:镊子、剪子、小钳子。

材料:各类种子、乳胶、底版。

(二)种子贴画的制作方法

(1)设计图稿,将图稿复制到底版上,图稿必须双勾。

(2)贴外框线一般由上往下贴,如果底版或大面积底色是浅色的,那么外框种子颜色要深,而且颗粒要大。(图2－189)

(3)用颗粒比较小且颜色较浅的种子铺嵌细节部分。(图2－190)

图2－189

图2－190

（4）将种子和底版压紧。

种子贴画作品欣赏（图 2 - 191 至图 2 - 196）

图 2 - 191

图 2 - 192

图 2 - 193

图 2 - 194

图 2 - 195

图 2 - 196

思 考 练 习

1. 设计和完成一幅布贴画。

2. 设计和制作一幅树叶贴画。

第五节 版 画

一、版画概述

版画是以"版"作为媒介来制作的一种绘画艺术。艺术家运用刀、笔或其他工具，在金属、石板、木板、纸板、麻胶板、塑料板、绢网等不同板材上，通过绘制、雕刻、腐蚀等进行制版，再印刷而完成的艺术作品均被认为是版画。版画起源于印刷，最终形成了自己独特的面貌，因此，绝不能将版画等同于一般的印刷品。

版画因为有了"版"，作品可以反复印制，从数件到数十件、数百件，所以版画被称为"复数艺术"，这种"复数性"是其他绘画所不具备的。16世纪，西方的丢勒以铜版画和木版画复制钢笔画。到17世纪，伦勃朗则把铜版画从镂刻法发展到腐蚀方法，并进入到创作版画阶段。19世纪，木刻版画进入创作版画阶段。（图2－197）

图2－197 《翔》 杨毅

图2－198 《小屋》 郝伯义

版画也是中国美术的一个重要门类。传统版画在中国有着悠久的历史。根据史料，古代版画可追溯到西汉。到了明代中期，民间木版画有了空前的发展。20世纪30年代初期，中国新兴版画兴起，经历了半个多世纪的发展，出现了一批成就卓越的版画家。1949年以后，新兴版画迅速发展，专业版画家和业余版画者遍布全国各阶层。这时期创作的版画除了木刻之外，铜版画、石版画、丝网版画也有了新的发展。近年来，又发展出儿童版画、农民版画、版画藏书票等，获得各界好评。（图2－198）

二、版画的分类

(1) 按使用材料可分为：木版画、石版画、铜版画、丝网版画等。

(2) 按颜色可分为：黑白版画、单色版画、套色版画等。（图 2 - 199）

(3) 按制作方法可分为：凹版、凸版、平版、孔版和综合版等。

图 2 - 199

三、黑白木刻版画的制作

（一）上稿

初学者一般不直接在木板上起稿，可先在纸上画定，然后转画于木板上，因为在木板上修改会损伤版面。上稿有方法两种，一为直接转写法，二为复写法。

直接转写法是用碳笔将画稿画在纸上，上端用胶水固定在木刻板上，用刀在纸背拓压，画稿即可印在木板上。如不清晰可加喷一些清水，效果更好。然后再用墨笔描清楚。

复写法是利用复写纸转写，先用透明纸描画稿，再将稿子反过来，下面放置复印纸，用铅笔描写，最后用毛笔再描成黑白稿。描稿完成后上版工作已结束，刻之前在版面涂上一层红色（或绿色）墨水，目的是为了掌握版的效果，不会因漏刻而返工。

画稿定下来后，可以用墨汁、白广告颜料对画稿进行黑白处理。黑白木刻是非常讲究黑白关系的，一般采用大块的对比来突出主体形象，使其更明显强烈。用白衬出黑，或用黑来衬出白，白中一点黑或黑中一点白，画面效果都是非常强烈突出的。为了表现比较丰富的色调，更细致、逼真地刻画物象，可运用粗细、大小、疏密、强弱不等的黑白线、点、色块的变化，对画稿进行黑白关系

的处理和设计。

（二）制作

木刻制版方法与其他绘画相反，绘画是一步步增添颜色，木刻是刻的愈多画面黑色就愈少。黑白版画是用刀来塑造形象的，所以刻制时要充分表现"刀痕板味"的版画自身语言，不要太拘泥于画稿，一刀就是一刀，不要用刀去描画稿，这样刻出来的作品才能产生好的艺术效果和感染力。黑白版画的刻制过程如下：

图 2 - 200

（1）先把画面的主要轮廓和外形刻出来，再刻去大块的空白，把画面大的黑白关系拉开。

（2）处理画面中间灰调子，即充分运用疏密、粗细、大小、强弱不同的线条和点子组成画面的灰调子，丰富画面。根据学生的不同年龄进行指导，鼓励他们大胆创造、自由发挥。

（3）仔细刻制画面各部分的细部，最后对整个画面进行统一调整和加工，使局部和整体效果达到统一。（图 2 - 200）

（三）印刷

在印刷之前，还要检查纸板的每一个"纸块"是否粘牢，并将画面中不必要的碎屑除去，然后就可以印刷了。印刷的工具与材料如图 2 - 201 所示。

1. 墨滚
2. 墨台
3. 墨铲
4. 木刻板
5. 反光镜（打样修版用）
6. 磨拓
7. 松节油
8. 胶印油墨
9. 印刷用纸

图 2 - 201

印刷的步骤如下：

（1）调油墨：用油滚在玻璃板上滚上一层又薄又匀的油墨，如果油墨太稠，可以滴一些松节油或者汽油调一下，滚动油滚，如果没有声音，说明油墨太稀，不宜使用。玻璃板上的油墨均匀，且没有油块，油滚表面受墨均匀，滚动油滚时可以听到"嚓嚓"的声音，才可上板使用。

（2）将油墨滚均匀地滚在纸板上，使纸板面油墨均匀，如果一遍油墨滚得不够或者不均匀，可多滚几遍，直到滚好为止。（图2－202）

（3）检查一下版面上是否有杂质，如有清除掉，并重新滚上油墨，然后将印纸小心覆盖在版面上，用手抚平。放印纸时千万不要移动以免脏污画面。（如盖印纸时被弄脏，应立即换纸）

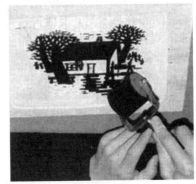

图2－202

（4）用木蘑菇在纸背上来回细细地磨，为了防止磨损印纸，可用蜡烛轻轻擦一遍或者垫上一层纸。如果画面墨色需要深浅层次变化的，磨印时要加以控制和掌握，深的要磨实，浅的则用手在纸背上轻轻擦一遍即可。磨到一定程度时，可以揭开画面的局部看看，如有不满意的地方，可局部滚上油墨继续磨印，直到印好为止。（图2－203）

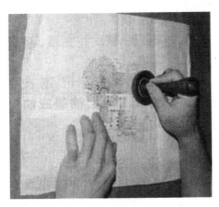

图2－203

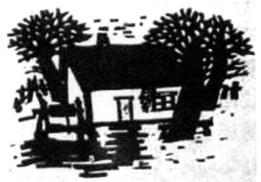

图2－204

（5）小心揭下印纸，放在干净的桌子上或者用夹子夹好挂起来，切勿用手触摸，以免弄脏作品，作品可多印几张。（图2－204）

版画作品欣赏（图2－205至图2－214）

图 2－205 《春夜》 力郡

图 2－206 《丰收的喜悦》 伍必端

图 2－207 《北方的雪》 王朝晖

图 2－208 《四季青》 赵宗藻

图 2－209 《丝路》 张启明

图 2－210 《大江东去》 鄞中铁

图 2-211 《北大荒》 杜鸿年

图 2-212 《顶风行》 冯涨础

图 2-213 《川藏路上水帘洞》 李少言

图 2-214 《无锡太湖》(水印木刻)

四、纸版画

　　纸版画是运用各种纸质材料做版材,经过多种手段加工制作印刷的版画。纸版画也是儿童能够掌握的美术表现技法,深受儿童喜爱。

(一) 纸版画的种类

1. 剪贴纸版画

　　用稍厚的纸张剪或刻出形象的平面轮廓,贴于另一基纸,形成凸版,上墨或上色后即可拓印。凸出部分墨色深,可印出形象块面,轮廓边缘呈白色,基纸上着墨少,形成中间色。(图2-215)

图 2-215

2. 刻纸凹印版画

用坚实的厚纸,刷一层薄的硬涂料,以刀、针刻画形象的线条,形成凹版,用棉花将油墨涂满凹线,擦去平面上不要的油墨,置于铜版机压印。

3. 刻纸凸印版画

刻纸凸印版画即以较厚的纸版代替木版进行刻作,刻与印基本与木刻版画相似,只因在纸版上不能刻得太深,拓印出来的画面另有其特殊的艺术效果。

图 2-216

(二)纸版画的表现技巧

纸版画的表现技巧多样,可以制作凸版、凹版、孔版和综合版等,表现空间非常大;印刷颜色可用单色、套色;颜料可用油性、水性和粉性;技法有前面学过的拓印法,还有漏印法、捺印法等。(图 2-216)

(三)纸版画的制作方法

1. 刻线法

用圆珠笔或自制不同粗细的硬笔(竹笔),依照画稿的线条,在纸版(或吹塑纸版)上刻下凹痕,也可根据需要将局部点凹下去,滚上油墨,因刻凹下去的点和线不着墨,拓印后成为白色的点和线,产生阴刻的画面效果。刻凹时用力要均匀、有力,但不要将纸版刻穿。

2. 拼贴法

将画稿分别转印到两块纸版上,一块做印刷底版用,可保留画稿的完整轮廓线;另一块分别转印各个需要剪贴的部分,然后用剪刀一一剪下,涂上乳胶贴在印有完整画稿的底版上,粘贴时要由大到小,由下到上一层层拼贴形成高低不平、错落有致的待印底版,拓印后黑、白、灰层次丰富,效果独特。(图 2-217)

3. 贴线法

将需要出现线条的部位涂上乳胶;再将棉线

图 2-217

也涂上乳胶小心地粘贴在底版上,贴有棉线的凸起线条,滚上油墨后就出现非常清晰的线条。注意线条贴好后,一定要用乳胶封一下,以免拓印时会将棉线剥离底版。

4. 撕纸法

用刀在底版上将需要撕薄的部位沿边线轻轻刻划,然后用刀尖挑起纸的一角,小心地把它撕掉一至两层,大块空白处可用手去撕。经过撕剥的底版,表面深浅不一,拓印以后便会产生一种有深有浅、有虚有实的特殊肌理效果。

5. 揉纸法

将吹塑纸、牛皮纸、铜版纸、较厚的铅画纸,用力揉皱或卷压、折叠后再轻揉,然后展开压平。按照画稿的要求剪下或刻下需要的形状,也可以作为整张底版纸,用胶水粘贴到底版上,拓印后能产生一种天然的纹理。如果需要整个背景呈现类似大理石纹样的效果,可以将吹塑纸、牛皮纸、铜版纸、较厚的铅画纸揉皱后,贴在整张底版上,然后再在上面粘贴其他的纸版图样,或套印需要表现的主体形象。

6. 折纸法

用折纸的方法,将纸折叠成所需要表现的抽象图样,折叠的部分可形成一至两层的厚度,粘贴到底版上,可与其他图样组合拼贴在底版上,印出来的效果也非常奇特。

7. 实物拼贴法

为了使画面更富有变化,可用多种材料来拼贴,如瓦楞纸、粗纹布、纱布、毛线、墙纸、树叶等纹理较粗的材料,拓印后就会产生不同肌理的画面。

8. 综合法

这是一种常用的表现方法,将纸版画的刻线、拼贴、贴线、撕纸、揉纸、折纸及实物拼贴等技法,分别综合运用在同一底版上,可表现更为丰富、奇特的画面效果。

纸版画作品欣赏(图 2－218 至图 2－224)

图 2－218

图 2－219

图 2-220

图 2-221

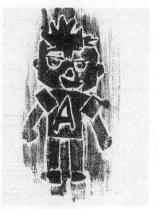

图 2-222

图 2-223

图 2-224

思 考 练 习

设计制作一幅纸版画。

第六节　贺卡设计与制作

　　贺卡的种类繁多，形式新颖，市场上出售的贺卡购买使用很方便，但是亲自制作的贺卡却分外亲切，更有情趣。可以根据自己的特长，运用不同的材料与方法，制作出表达自己感情的贺卡。制作贺卡的材料非常简单，只要厚一点的纸，如铅画纸、包装纸盒、旧挂历等都可以。在形式上，却是千姿百态，可以是平面的、立体的、折叠的。在制作方法上有绘画、剪贴、镂刻、喷刷、切折等。（图 2-225、图 2-226）

图 2 - 225

图 2 - 226

一、贺卡的种类

贺卡包括节日卡、生日卡、谢师卡、友谊卡、公关卡、特种卡等。（图 2 - 227、图 2 - 228）

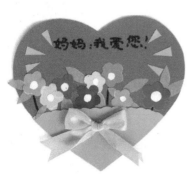

图 2 - 227

图 2 - 228

二、贺卡的设计要求

贺卡设计的关键，就是要把设计主题、内容与表现技法、形式紧密地结合。有创意的形式不只是单纯的装饰，好的设计形式一定是为设计内容服务的。(图2-229、图2-230)

图2-229

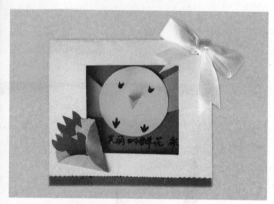

图2-230

版面编排的注意事项：

(1) 主题突出，内容明确、清晰。

(2) 编排富有情趣，体现一定的风格。(图2-231)

(3) 图文并茂，相得益彰。(图2-232)

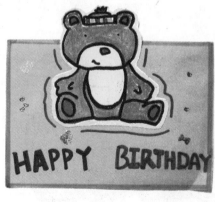

图2-231

图2-232

（4）编排合理、新颖、有创意。（图2-233）

设计贺卡还要考虑赠与对象的关系，赠送的对象不同，贺卡的色彩、形式、图案、文字、内容也不同（文字不宜过多，可用古诗、成语、名言、警句等）。（图2-234）

贺卡设计还要考虑赠与时间的关系，不同的节日，不同的场合，贺卡的图案也不同。如：新年、圣诞、生日、朋友远行或纪念日等。（图2-235）

图2-233

图2-234

图2-235

三、贺卡的制作程序

（1）构思起稿，确定主题内容。要确定赠送的对象（老师、同学、亲友等），考虑贺喜形象（动物、人物、静物等）。

（2）设想效果。要设计整体情调（欢快、热烈、稚趣、温馨），设想贺卡风格（民族、古典、传统风格、写实、抽象、装饰风格）。

（3）设计形式,安排图形文字。

（4）动手制作,包括选用材料、描绘、配色、制作等。

四、贺卡的制作手法

（1）手绘法,即直接绘制的方法。（图 2-236）

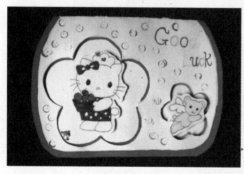

图 2-236 图 2-237

（2）拼贴法,用不同颜色、不同肌理的材料,如皱纹纸、花布、毛线、糖纸、挂历纸、吸管、各种米等进行拼贴。这些材料都有美丽的颜色或花纹,若能巧妙利用会产生意想不到的效果。（图 2-237）

（3）剪纸法,用剪纸作为图案粘贴到贺卡上去的方法。（图 2-238）

图 2-238

（4）押花法,用干花、树叶标本装饰制作而成。

贺卡作品欣赏（图 2-239 至图 2-245）

图 2 - 239

图 2 - 240

图 2 - 241

图 2 - 243

图 2 - 242

图 2 - 244

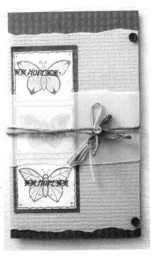

图 2 - 245

根据自己的特长,运用不同的材料与方法,制作一张表达自己感情的贺卡。

第七节　成品材料的综合制作

一、成品材料综合制作概述

图2-246

各种材料都有其内在的美,成品材料是指那些随着购买商品而走进家庭的材料,如生活用品和食品的纸包装、塑料包装、玻璃瓶等。这些材料随手丢掉实在可惜,把它们收集起来,加上巧妙的构思和制作就可以创作出新颖别致的手工作品,真是一举多得的趣事。(图2-246)

二、成品材料综合制作的基本技法

利用剪刀、美工刀、直尺和圆规、乳胶,在多种材料(塑料、易拉罐、苯板)上面进行加工,要借助折、卷、粘等方法,同时结合点、线、面、体的变化使设计的构想变成生动的立体形象。

1. 折

可分为折直线、折曲线,正折和反折。可借助圆规,先用硬物划出痕迹再折。(图2-247)

图2-247

图2-248

2. 切刻

用美工刀加工造型的外轮廓，或去掉造型内部的某一部分。（图2-248）

3. 卷曲

用笔管左右手配合拉抽，使材料产生丰富的卷曲变化。（图2-249）

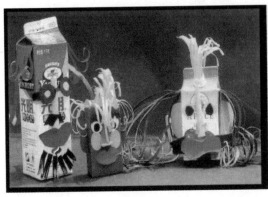

图2-249

图2-250

4. 组合

组合可分为粘接和插接。（图2-250）

成品材料综合制作作品欣赏（图2-251至图2-268）

图2-251

图2-252

图 2 - 253

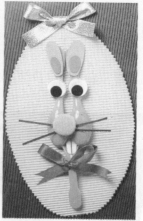

图 2 - 254

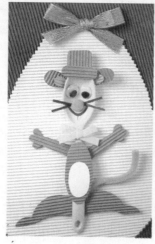

图 2 - 255

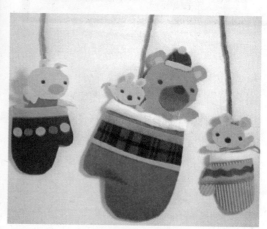

图 2 - 256

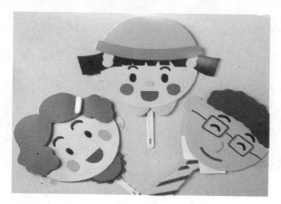

图 2 - 257

图 2 - 258

图 2 - 260

图 2 - 259

图 2 - 261

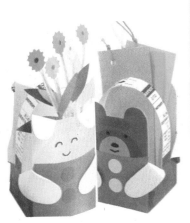

图 2 - 262

图 2 - 263

图 2－264

图 2－265

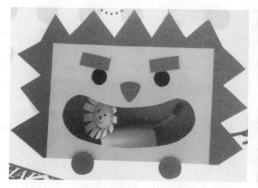

图 2－266

图 2－267

图 2－268

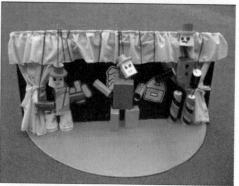

图 2－269

图 2 - 270

图 2 - 271

图 2 - 272

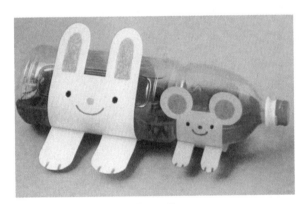

图 2 - 273

图 2 - 274

图 2 - 275

图 2 - 276

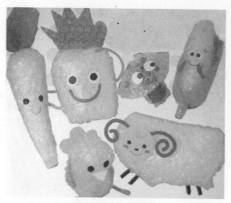

图 2 - 277

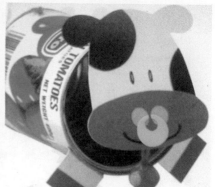

图 2 - 278

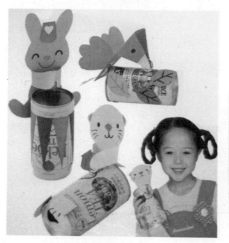

图 2 - 279

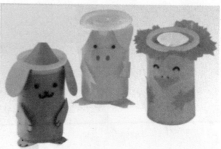

图 2 - 280

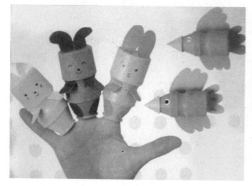

图 2 - 281

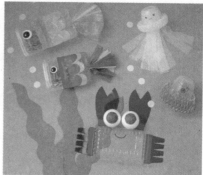

图 2 - 282

图 2 - 283

图 2 - 284

图 2 - 285

图 2 - 286

图 2 - 287

图 2 - 288

思 考 练 习

利用成品材料和废弃物构思制作手工作品。

本 章 小 结

幼儿园的手工教学涉及的面非常广,它要求儿童通过掌握折、撕、剪、刻、雕、粘贴等手工技能和技巧,促进手部肌肉的发育,锻炼手的灵活性,发展仔细观察、积极思考、发挥才智、探索尝试的想象力和创造力。

本章围绕幼儿园教师所必须具备的手工造型能力入手,通过引导学生完成各项手工制作练习,展开想象的翅膀,创作出一件件漂亮的作品,提高自身的动手能力。

参 考 文 献

1. 徐文编著:《儿童折纸大全》,吉林美术出版社 2007 年版。
2. 赵少华主编:《中国剪纸》,五洲传播出版社 1999 年版。
3. 徐静文编著:《儿童玩具巧制作》,金盾出版社 1992 年版。
4. 孙黎主编:《版画》,高等教育出版社 2002 年版。

第三章　让环境更美——综合应用

本章导引

　　幼儿园的环境,对幼儿的成长与发展是十分重要的。在环境创设过程中渗透和物化教育目标,切实体现"以幼儿发展为本"的教育理念,是本章的重要主题。要从幼儿的兴趣出发,创设美好的开放式的活动环境,满足幼儿自己的意愿和兴趣,让他们从事快乐的活动,在操作表演中自主观察、阅览和体验,从而获得更多的能力和素养,促进其身心和谐健康地发展。

本章要点提示

　　1. 了解面具和头饰发展的历史与特点,掌握面具与头饰制作的基本技法和步骤,能设计制作幼儿游戏面具和表演头饰。

　　2. 掌握拉花、大红花和灯笼的制作技法和步骤,学会制作拉花、大红花和灯笼,并用一些五彩的拉花和灯笼来美化教室,布置舞台。

　　3. 了解和掌握幼儿园环境的布置特点和原则,学会和掌握幼儿园室内活动角、墙角和廊道环境以及室外与主题墙饰的设计方法。

　　4. 了解幼儿园舞台美术和幼儿园舞台化妆的特点,掌握幼儿园舞台布景的方法和舞台化妆的技巧。

第一节　面具与头饰

一、面具

(一) 面具概述

面具,一般指演员的面部塑形化妆,又称"假面"、"脸子",英文称"mask"。

中国的面具艺术具有独特的文化内涵和造型特点,在其形成和发展的漫长岁月里,与原始乐舞、巫术、图腾崇拜以及民间歌舞、戏曲等相互融合、相互依存、相互渗透,从各个角度形象而鲜明地反映了中华民族的观念信仰、风俗习惯、生活理想与审美趣味,并在一定程度上体现了中华民族的物质和精神追求。(图3-1、图3-2)

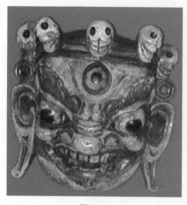

图3-1　　　　　　　　　　　　　　　　　　图3-2

人类戴面具已有几千年的历史,最早的面具可能产生于狩猎活动,为了便于接近猎物,猎人用面具把自己装扮成各种动物。在世界各地的民俗活动中,人们往往用面具把自己装扮成神鬼及各种奇禽怪兽,以表示对自然力的崇拜或在想象中征服自然力。在民间的一些戏曲表演活动中,面具至今仍是主要的化妆手段。它以独特的艺术形式和深刻的文化内涵深受世界各地人民的喜爱。几千年来,由于人们的民族文化、宗教信仰和风俗习惯的不同,形成了众多的艺术风格,并延续至今。(图3-3、图3-4)

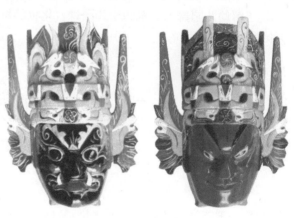

图3-3　　　　　　　　　　　　　　图3-4

(二)面具制作的材料与工具

面具制作的材料与工具包括：铅画纸、彩色卡纸、皱纹纸、瓦楞纸；及时贴、麻绳、毛线、颜料及着色工具（毛笔、水、调色盘）；彩色笔、蜡笔；剪刀、双面胶等。（图3-5）

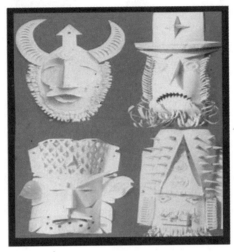

图3-5

(三)面具制作的方法

（1）设计面具形状（根据本人脸型设计，或圆或椭圆）。

（2）构思设计内容（人物或动物），设计要有创意，要新颖、独特，造型要简单、概括、色彩鲜明，在变化中求统一，富有寓意。（图3-6）

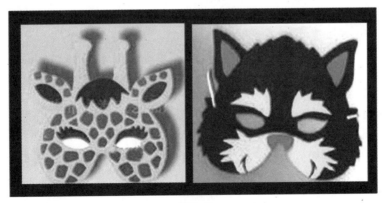

图3-6

（3）设计绘画五官，充分利用材料，彩绘、粘贴或剪刻五官。（图3-7）

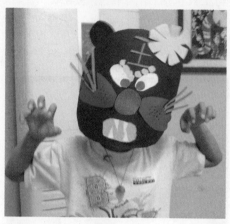

图3-7

（4）整理完善立体或平面面具。

（5）装饰头发等饰物。（图3-8）

图3-8

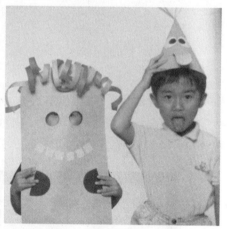

图3-9

（6）将面具放在自己的面前，试一下眼孔在什么位置合适。用剪刀尖在两侧戳两个孔。（图3-9）

（7）在面具的两侧各钻一个孔，剪一段橡皮筋做头饰带，在面具的两边打一个结，这样面具就可以舒服地带在自己的头上了。（图3-10、图3-11）

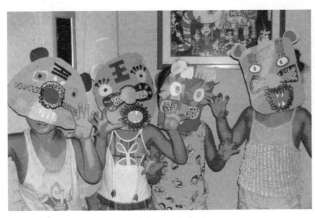

图 3 - 10

图 3 - 11

面具作品欣赏（图 3 - 12 至图 3 - 15）

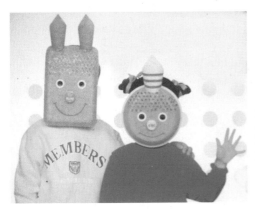

图 3 - 12

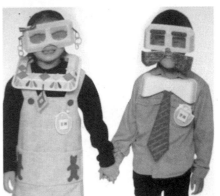

图 3 - 13

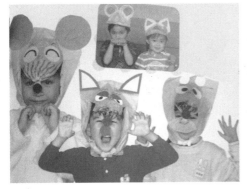

图 3 - 14

图 3 - 15

二、头饰制作

　　幼儿园文娱演出和游戏娱乐中经常需要头饰加以配合。这种戴在头上的象征性的饰物,造型生动,特征鲜明,对塑造各种角色形象、渲染活动气氛起着十分重要的作用。(图3-16至图3-18)

图3-16

图3-17

图3-18

(一)头饰制作的工具与材料

　　颜料,装饰亮片,彩色纸,涤纶纸,松紧带,剪刀,刻刀,线订书机,胶水。

（二）头饰的制作方法（图 3－19）

图 3－19

　　（1）设计，包括形象和头箍两个部分。形象的大小约 15 厘米左右，头箍的长度要根据佩带者的头围决定，一般为 55 厘米。设计形象要抓住对象的特征，适当进行夸张变形，可以借鉴卡通形象。（图 3－20、图 3－21）

　　（2）印稿，设计好形象，将图稿复印在卡纸上。

　　（3）装饰，剪贴和美化主体部分，头箍也可以装饰纹样。

　　（4）组装，将形象沿外轮廓剪下，再剪出头箍及两端切插口，组装即成，也可以将头箍用订书机订牢。（图 3－22）

图 3－20

图 3－21

图 3－22

头饰作品欣赏（图 3 - 23 至图 3 - 36）

图 3 - 23

图 3 - 24

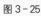

图 3 - 25

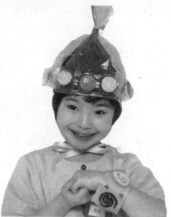

图 3 - 26

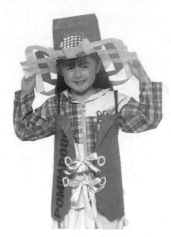

图 3 - 27

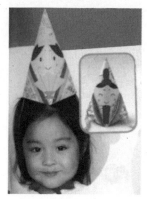

图 3 - 28

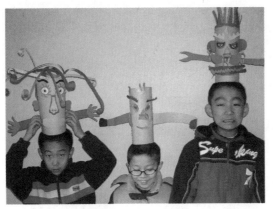

图 3-29

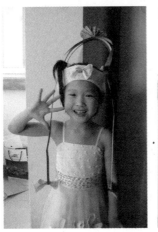

图 3-30

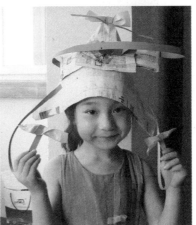

图 3-31

图 3-32

图 3-33

图 3-34

图 3－35　　　　　　　　　图 3－36

思考练习

设计并制作幼儿游戏面具和表演头饰 2—3 个。

第二节　节日装饰制作

在节日里，我们经常需要用一些五彩的拉花和灯笼来美化教室，布置舞台。在剪制的过程中，能感受到双手创造出艺术品的神奇与美妙。（图 3－37）

图 3－37

一、节日拉花的制作

人们在喜庆的日子总要张灯结彩庆贺热闹一番,拉花是节日装饰,能美化环境,营造欢庆的气氛。(图 3 - 38)

图 3 - 38 - 1

图 3 - 38 - 2

(一)拉花制作的工具与材料

各色皱纹纸、彩色纸、涤纶纸、剪刀、刻刀、线、订书机、胶水。

(二)拉花制作的方法

(1) 先将纸裁成 10—20 厘米的正方形,按图 3 - 39 所示折剪。

(2) 剪出一个标准模样后,将若干张重叠依样切刻,然后进行粘贴。一二片四周相贴,二三片中心相贴。依次类推,粘接十几片后,拉住最外两片打开就成了拉花。

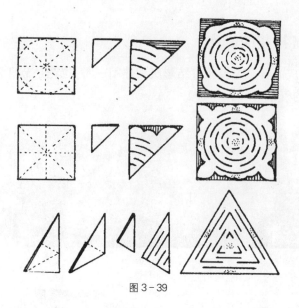

图 3-39

二、大红花的制作

（一）大红花制作的工具与材料

大红花制作的工具与材料包括四张红色软纸、一把剪刀、一段细铁丝等。

（二）大红花制作的方法

（1）对折。把四张软纸理齐，对折一次。

（2）正反折。从对折的地方开始，像折扇子一样，等宽来回折。

（3）捆扎。注意演示直观，用一段细铁丝在纸条中间处捆扎。

（4）剪圆弧。把纸的两端剪成圆弧状。

（5）拉开。先拉出花形，再拉上层，然后拉下层，最后把中间两层拉开。

（6）整理成花。看看自己哪些地方做得不满意，把它整理成型。（图3-40、图3-41）

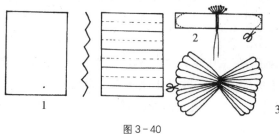

图 3-40

图 3-41

三、灯笼的制作

中国的灯笼又统称为灯彩,起源于 1800 多年前的西汉时期,每年的农历正月十五元宵节前后,人们都挂起象征团圆意义的红灯笼,来营造一种喜庆的氛围。后来灯笼就成了中国人喜庆的象征。经过历代灯彩艺人的继承和发展,形成了丰富多彩的品种和高超的工艺水平。中国的灯笼综合了绘画艺术、剪纸、纸扎、刺缝等工艺,利用各个地区出产的竹、木、藤、麦秆、兽角、金属、绫绢等材料制作而成。在中国古代制作的灯彩中,以宫灯和纱灯最为著名。(图 3-42)

图 3-42

图 3-43

中国的灯笼,不仅用以照明,它往往是一种象征,因"灯"与"丁"语音相同,意味着人丁兴旺。为了庆祝国泰民安,人们扎结花灯,借着闪烁不定的灯光,象征"彩龙兆祥,民阜国强",花灯风气从此广为流行。灯笼与中国人生活息息相连,庙宇中、客厅里,处处都有灯笼。(图 3-43)

（一）灯笼的种类

（1）字姓灯。灯的一面是姓氏，另一面是祖先曾经担任过的官名，如姓"谢"是太子少保，姓"郑"是延平邵王等。

（2）吉祥灯。灯的一面是姓氏或神的名字，另一面是八仙、福禄寿三星等吉祥图案。

（3）宫灯。灯上所绘的字和图，与一般灯相同，不过底是黑色，字是金色。在古代，只有皇帝御赐，才能悬挂这种灯笼。（图3-44）

图3-44

图3-45

（二）灯笼的制作

手制纸灯笼的材料和工序都十分简单，既能设计自己喜欢的式样图案，又能使节日平添许多乐趣。（图3-45）

（1）制作骨架。纸灯笼比较简单的形状是立方体或圆柱体，最好选用可以弯曲的竹枝或竹皮搭成框架，衔接的地方用细线绑紧。细长条状的硬纸板和烧烤用的竹签也可以。

（2）制作灯身。用白色、红色的普通宣纸或者洒金宣纸，裁成符合灯笼骨架的长宽，就可以自行设计图案了。书法、绘画、剪纸，都可以在小小的灯笼上一展风采。糊好后，还可以用窄条的仿绫纸上下镶边，看起来更为雅致，很像古式的宫灯。还可以用一张薄纸在字帖上描下想要的字样，再将这张薄纸和深红色宣纸重叠在一起，用单刃刀片将字迹挖掉。拿掉薄纸，红宣纸上就出现了镂空的字迹。用白色宣纸做灯身，红宣纸糊在里面，烛光或灯光从镂空处映射出来，效果相当漂亮。

（3）制作光源。如果放在室内，只需要在灯笼里点一根普通蜡烛或者用灯泡和电池做一个简单电路。（图 3-46）

图 3-46

（三）小花灯的制作

小花灯的制作材料包括：0.1 厘米厚塑料板、蓝色电光纸、线、胶条。

小花灯的制作方法如下：

第一步，将 15 厘米长、11 厘米宽的塑料板围成圆筒，并用订书钉订好。（图 3-47-1）

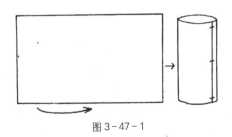

图 3-47-1

第二步，将 16 厘米长、9 厘米宽的蓝色电光纸依图样刻好，再将电光纸绕圆筒围好压成灯笼状，接口处用胶条贴牢。（图 3-47-2）

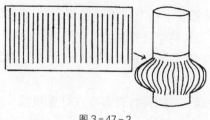

图 3-47-2

第三步，将 16 厘米长、8 厘米宽的蓝色电光纸刻成图样，再反面朝外沿圆筒围成一圈，接口处用胶条贴牢后再将上面向下弯成弧形沿圆筒围好。（图 3-47-3）

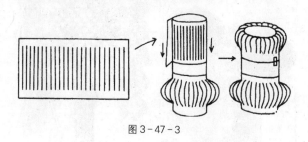

图 3-47-3

第四步，将 16 厘米长、14 厘米宽的蓝色电光纸依图样刻成兰叶状，并将叶尖朝上围在圆筒上，先围短叶后围长叶，在接口处用胶条贴好翻开。（图 3-47-4）

图 3-47-4

各种小灯笼欣赏(图 3-48、图 3-49)

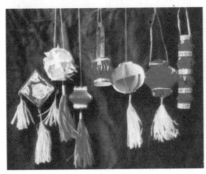

图 3-48

图 3-49

思　考　练　习

自己动手制作拉花、大红花和灯笼。

第三节　幼儿园环境布置

一、幼儿园环境布置概述

环境对人的影响是明显的,人类的不断进步与发展,同环境密切相关。《幼儿园工作规程》中明确地把"创设与教育相适应的良好环境"作为幼儿园教育工作的重要原则。同时强调指出"要充分利用周围环境的有利条件,以积极利用观感为原则,为幼儿提供充分活动的区域"。可见,布置好幼儿园的环境,对幼儿的成长与发展是十分重要的。在幼儿园创设与幼儿年龄特征、发展水平相适应的环境,是为了满足幼儿自己的意愿和兴趣,引导他们从事快乐的活动,在操作表演中自主观察、阅览和体验,使幼儿获得更多的能力和素养,促进其身心和谐健康地发展。(图 3-50、图 3-51)

(一)幼儿园环境布置的原则

幼儿园应该创设与幼儿发展相适宜的环境。布置幼儿园环境,除了必须符合安全、健康、卫生等要求外,在设计时还要充分体现"序、美、趣、意"的原则。序,就是指环境的布置和材料的投放要动静有序;美,指环境的布置要美观、和

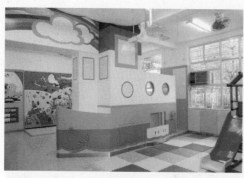
图 3-50

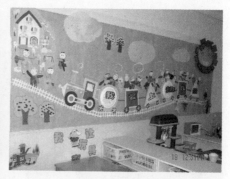
图 3-51

谐;趣,是指环境和材料充满童趣,能够激发幼儿的兴趣,吸引幼儿主动地去感受、探究;意,是指环境和材料应具有一定的教育意义,使幼儿在感知和动手操作等活动中受到正面的影响,促其身心健康发展。(图3-52、图3-53)

图 3-52

图 3-53

（二）幼儿园环境布置的设计思路

新课程所体现的以幼儿发展为本的理念，要求我们对环境创设与幼儿的发展进行重新审视。教育环境作为一种"隐形课程"，其在开发幼儿智能、促进幼儿个性和谐发展等方面发挥出独特的教育功能和作用。幼儿是环境的主人，园所环境的创设应将幼儿的所有活动都纳入教育的范畴，要学会解读幼儿的语言、理解幼儿的需求和追寻幼儿的兴趣点，在环境创设过程中巧妙地渗透和物化教育目标，引导幼儿主动积极参与，切实体现"以幼儿发展为本"的教育理念。要从幼儿的兴趣出发，创设开放式的活动环境。（图3－54、图3－55）

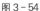

图3－54

图3－55

幼儿园环境创设应该蕴涵教育意义，针对幼儿的情感发展水平与特点（感知丰富、知觉正在发展等）、幼儿的生活需求等营造幼儿园整体环境，最大限度地发挥儿童的潜能。（图3－56、图3－57）

图3－56

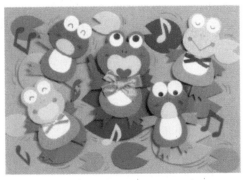

图3－57

二、幼儿园室外环境的布置

幼儿园室外环境是幼儿园环境的主体部分,是一个幼儿园的标志。(图3-58)室外环境直接关系到人们对幼儿园的印象,也直接影响幼儿的入园情绪,同时,还具有不可替代的教育功能。这里的房屋设计、外墙装饰、活动场地、大型运动器械,以及一草一木都对幼儿的发展起着潜移默化的作用。年龄越小的幼儿,越是喜爱具有自然色彩的环境。(图3-59)幼儿园室外环境的设计应该考虑幼儿的特点,每一部分的设计都要照顾到幼儿生心发展的需要,这样的幼儿园才能体现自己的特色,也才能深受孩子的喜爱。(图3-60)

图3-58

图3-59

图3-60

设计幼儿园室外环境除了要考虑孩子的需要,还必须从幼儿园的实际情况出发,要充分而合理地运用幼儿园现有的物质条件,现有场地和空间。幼儿园室外环境装饰布置主要有校园绿化(图3-61),大型玩具的布局安排,运动休闲场所的修建(图3-62),室外墙壁的装饰装潢等。所有的这些都要根据建筑的风格、周围的环境规划设计。不同规模的幼儿园有不一样的设计布局。幼儿园墙

面的装饰装潢,日趋多样化,目前常用的是贴瓷砖、刷涂料、制作墙面壁画、利用手工制作或工艺品进行贴挂等。有越来越多的幼儿园采用卡通壁画来装饰墙面。(图3-63、图3-64、图3-65)

图 3-61

图 3-62

图 3-63

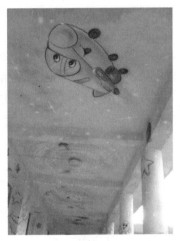

图 3-64

图 3-65

三、幼儿园室内环境的布置

(一）活动区（角）的布置

1. 区域设计要有明确的主题

目前，我国大部分幼儿园的教育活动组织形式，主要以上课或集体活动为主，孩子们缺乏自由活动的区域，即使在自由、分散活动时，也因缺乏一定的材料和场所及有效的指导，而存在着"放羊"现象。这样既增加了教师的精神负担，又不利于幼儿的发展。要改变这种状况，设置活动区域势在必行。而活动区域的设计与划分必须在明确的主题下进行，各个主题的分配要依据实际空间、幼儿认知、年龄段等条件进行。主题设计应涵盖幼儿身心和谐发展的各个方面，满足幼儿各项活动的需要。活动区域的主题一般可设置为以下几类：

（1）自然主题区。以自然为主题的区域是以养殖、种植动植物为主要内容的幼儿活动区。其教育目的是让幼儿通过观察生物生长规律了解自然知识。（图3-66)在自然区内可以根据季节性要求种植一些植物，让幼儿观察植物的生长规律，也可以养殖一些小动物，让幼儿观察小动物的习性。在教室内，还可以利用花盆种植反季节的植物，用鱼缸、笼子饲养鱼、鸟等小动物，使幼儿有机会了解更多的生物知识。区域内可放置隔断架，将动植物按类摆放整齐。教师可绘制观察表，贴在墙上，让幼儿进行记录。（图3-67、图3-68)

图3-66

图3-67

（2）手工主题区。手工区是以幼儿手工创造活动为主的教育区域。手工区内进行的构造活动，可以锻炼幼儿小肌肉的发育。在手工活动区内，要为幼儿准备一些用于构造活动的材料，如废旧纸板、小木块、针、线、布头、纽扣等。手工区的材料要经常更换，并按材质不同分类摆放，以便于幼儿利用不同材料进行不同的构造活动。（图3-69、图3-70、图3-71)

图 3 - 68

图 3 - 69

图 3 - 70

图 3 - 71

（3）语言主题区。语言区是幼儿进行语言锻炼的活动区域。语言主题区一般应有启发幼儿说话的景物。如：利用玩具柜的背面挂一块布，画上美丽的景物，组织幼儿把旧图书里的人物、动物剪下来做成贴绒教具，进行桌面表演和讲故事等，可以有效提高幼儿的语言表达能力。（图3-72、图3-73、图3-74）

图3-72

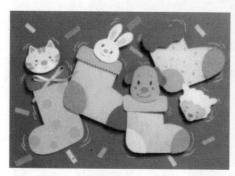

图3-73

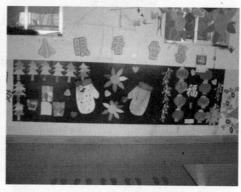

图3-74

（4）科学主题区。以科学知识为主题的区域设计中一般以幼儿园常识教学所涉及的知识内容为主，把一些能够培养幼儿科学素质的物品集中在科学区内，并定期更换区域内景物设计，以启发幼儿对科学探索的兴趣。区域内放有水箱、木块、小木船、磁铁、蜡烛、塑料袋、小瓶子等不同材料，幼儿可以利用这些材料进行不同的探索，以了解科学的奥秘，培养对科学的兴趣以及观察事物变化的能力和动手制作能力。材料的摆放应是开放式的，能供幼儿自由选择和取放。（图3-75、图3-76）

图 3-75

图 3-76

（5）阅读主题区。设立图书阅读区的主要目的是让幼儿自己阅读儿童读物。幼儿能够读懂或看懂的读物是启发幼儿智力的重要工具，从小培养幼儿认真阅读的习惯是使其形成学习能力的基础，因此设立图书阅读区是非常重要的。在图书阅读区还应备有糨糊、纸条、剪刀等物品，供幼儿随时修补图书使用。（图3-77、图3-78）

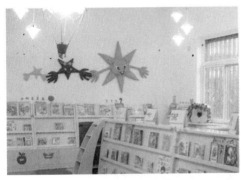

图 3-77

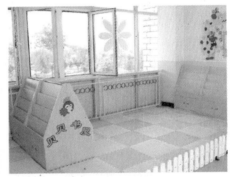

图 3-78

图 3-79

（6）社会活动主题区。所谓的社会活动主题区是指根据幼儿渴望参加社会活动的心理需要，按照社会生活实际设计的某种场景，让幼儿在活动区域内模仿社会实践活动。如：娃娃家、儿童医院、小商店，小餐厅等，在这些区域设计中不仅要布置一定的场景，还要准备一些仿真玩具，以便于幼儿利用这些场景和玩具进行不同角色的创造性游戏。（图3-79）

我们在设计幼儿的主题活动区域时要着重体现出环境的教育性，让幼儿有充分的条件和更

多时间在活动区域内学习。各区域间以平面、立体、悬挂张贴式的整体结构形式为界限布局,体现学习环境美观、有序的效果,在吸引幼儿进行活动的同时也便于教师的管理。要注意的是,各个主题区域之间彼此是相互开放的,各区域之间形成一个形散神聚的活的有机体。幼儿园区域设计要有不同的层次,要注意动静交替,突显各区域教育的主题。

2. 区域设计要力求合理、有效、美观

　　区域作为个别活动教育或教育教学活动的前期准备的场所,能够充分调动幼儿参与活动的主动性、积极性,激发他们的操作、探索欲望。因此,区域设计要牢牢把握住合理、有效、美观的原则。有些教师片面地认为只要搞好班级活动室内的墙面装饰,把幼儿的桌椅和玩具摆放好就已经达到了区域布置的目的,甚至认为在区域里画上一些卡通形象或简单地挂几幅手工作品就可以了。这种做法忽视了幼儿园整体环境对幼儿产生的影响和作用,由于幼儿缺乏鉴别力和思考能力,自主性和独立性都很差,所以,他们将被动地接受周围环境的影响。因此,在进行设计和布局时要考虑到室内陈设造型、空间环境、墙饰、色彩和户外绿化、路径、设施、景点等,园内各类区域都要符合儿童的审美需求。(图3-80)

图3-80

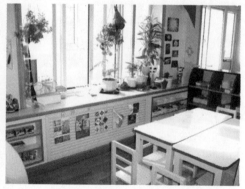

图3-81

　　在进行区域划分的时候要遵循合理性和有效性原则,选择的造型要富有童趣。(图3-82)室内陈设要选择造型可爱、线条优美且富有亲切感的形象。可以对形象进行拟人化处理、夸张与变形处理、稚拙与优美处理、动态诙谐处理。为形象添加相应的道具空间,层次要丰富,多摆放幼儿喜欢的玩具。幼儿园的教室里都有墙面和墙角,它是区域设计中不可忽视的园地。可以根据墙角与墙面不同的特点,利用旧毛线、废电线、草辫子等废旧材料,进行多种风格、多种形式的布置美化。这样不仅可以较好地表现出层次感、立体感,增加室内美化景点,

而且随着季节变化、知识更新的需要,便于增减更换内容。另外还要注意,墙饰要鲜明、生动,富有趣味,故事性强,色彩明快,美观大方,设计中要同时考虑合理性和艺术性。例如,某幼儿园教室后墙面有根大水管,这是个安全隐患,小朋友活动时稍不留神就会碰伤。经过区域设计,老师们先用海绵将水管层层包裹起来,然后做出长颈鹿的造型,长长的水管正好做了长颈鹿的脖子,上面还画上标尺和刻度。小朋友们看到后非常感兴趣,都被吸引过来,要和长颈鹿做朋友还给它起好听的名字,老师利用长颈鹿脖子上的标尺教会了小朋友认识刻度,学会用它量身高,大家都很喜欢这只长颈鹿,小朋友每天都要跑过去量量,看自己长高了没有。这样的设计合理利用了资源和废旧物重新创设了一个美好的环境,同时成为了幼儿的学习区域。现在,这根水管不但不会带来危险相反它生动有趣的造型使得整个区域充满生机。

3. 区域设计要与幼儿实际发展相契合

 在区域设计中,环境布置要考虑幼儿的年龄特点。幼儿与环境互动对话,环境能暗示引导、协调并控制幼儿的行为。因此区域内容的设计要与幼儿实际发展相契合,区域的规则与名称要以幼儿能理解的形式呈现。如,在小班"阅读区"的墙面上贴上两个娃娃看书的图片,暗示幼儿在这个区域内要安静阅读,协调同伴,材料共享;"手工区"地面上贴着四只小脚丫的标志,表示这个区域要控制幼儿的人数。这些形象的图形使小班幼儿在区分辨认不同区域的同时规范了他们的行为。根据幼儿发展水平,在区域投放的材料上要力求突出个性化,赋予幼儿极大的选择权和自由度,提供不同层次的操作材料,符合每个幼儿的兴趣爱好,使他们结合自己的认知水平自由地选择。(图3-82)

图 3 - 82

 另外,根据幼儿的实际需要,固定的区域要设计在教室采光较好的地方,如:科学主题区较为固定且相对独立,需要安静,同时可以使用立体或透明的界面进行隔断,这样能暗示幼儿集中注意力;社会活动区可相对集中在平面界限的活动区内,使用不同颜色的塑料地毯,便于幼儿进行区域的区分;手工制作区域相应设置在盥洗间附近,便于幼儿取水和洗手;走廊和楼梯拐角可设置成运动娱乐区,易于幼儿开展活动。区域内物品的摆放要满足幼儿视觉美的需求,陈设品本身的造型应具有童趣美,要与环境相互协调。可将色彩对比、调和、构成和比例

等方法运用到摆放中去。不能把器物摆放在与它自身色彩相近的区域,致使幼儿不易识别,狭窄区域不能摆放大件玩具,这样不利于幼儿取放。区域要根据幼儿的发展情况灵活地创设与调整。(图3-83、图3-84)

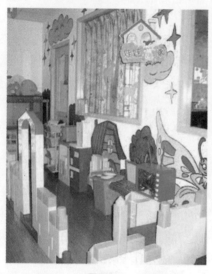

图3-83　　　　　　　　　　　　　　　　图3-84

　　区域活动空间是幼儿教育的重要资源,应该对幼儿园的各个区域进行科学化、艺术化的创设。这种优化后的区域环境将更加适合幼儿身心成长的需要,使幼儿在自由、轻松、快乐、和谐的环境中成长,让他们乐于与人沟通、交往、合作,学会尊重和宽容,养成良好的性格和行为习惯,优秀的区域设计将是幼儿快乐童年中最难忘的风景。

(二)专题栏的布置

　　专题栏,是幼儿园必不可少的园地。如:家园联系专栏是教师与家长之间沟通联系的园地,该专栏可以使家长了解、掌握幼儿园的教学情况,以及幼儿在园内的学习情况,配合教师做好教育工作。小红花园地,主要是表扬和鼓励幼儿进步,激发动儿积极向上的愿望。小红花代表的内容可以根据幼儿的特点和情况确立,如午睡小红花、进餐小红花、学习小红花、守纪律小红花、讲卫生小红花等。在周末总评时,就可以比一比,谁的红花最多,谁的进步最大,通过在幼儿园设置小红花园地,使孩子们能够在德智体等多方面得到发展。(图3-85、图3-86)

图 3-85

图 3-86

（三）主题墙的设计与布置

1. 主题墙的分类

随着课程改革的不断深化，主题墙在幼儿教育中起着越来越重要的作用。目前，幼儿园主题墙可分为以下四类：

第一类，为"美化"幼儿园内外环境而进行的装饰性墙饰。这一类墙饰为数不多。主要内容如：欢迎小朋友、可爱的动物之类的宣传性儿童画，以及喜庆的节日等。（图 3-87 至图 3-90）

图 3-87

图 3-88

图 3-89

图 3-90

第二类,以一个故事为主题的"连环画"类墙饰。幼儿看完每一幅画面,就了解了故事的情节。这样的墙饰对幼儿是有一定吸引力的。(图3-91、图3-92、图3-93)

图3-91

图3-92

图3-93

第三类，呈现幼儿活动成果的墙饰。教室里散见着各类幼儿活动成果的展示区，如美术作业展示、英语角（幼儿学过的英语单词及图片）。（图 3-94 至图 3-97）

图 3-94

图 3-96

图 3-95

图 3-97

第四类，呈现幼儿活动过程的、幼儿能积极参与的、动态的主题性墙饰。（图 3-98、图 3-99）

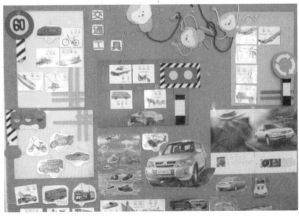

图 3-98

图 3 - 99

2. 主题的来源渠道

（1）来源于课程的内容，如小班课程进行到《我喜欢的食物》这个单元，主题墙饰就可以围绕这个主题进行设计和创设。有个老师设计了"每周食谱"这个主题墙饰。老师在一块墙上制作了几个盘子，幼儿将自己喜欢的食物摆放在墙上的盘子里。（图 3 - 100、图 3 - 101、图 3 - 102）

图 3 - 100

图 3 - 101

图 3 - 102

（2）来源于幼儿的需求，如幼儿对举办运动会很感兴趣，于是老师根据幼儿的兴趣，与幼儿一起完成了"有趣的动物运动会"这个主题墙饰。内容包括幼儿感兴趣的动物比赛的场面、幼儿与家长一起查找的有关运动项目资料等。（图3-103）

图3-103

图3-104

（3）来源于教师的观察与思考，如老师观察到由于天冷，许多家长给孩子穿很厚的衣服，而且不让孩子出去参加体育活动，老师针对这一情况，设计了"我喜欢的体育运动"主题墙饰。幼儿将自己喜欢的体育运动画出来，贴在墙上。在平常的体育活动中，幼儿经常练习自己喜欢的体育项目。随着幼儿运动能力的增强，幼儿将自己的进步画出来，"我进步了"板块自然生成。与运动相关的"我喜欢的体育明星"等板块也相继生成出来。家长看到自己孩子对运动的喜爱，看到孩子的进步，看到由于运动孩子变得更健康，对幼儿园体育活动的态度发生了明显的变化。（图3-104）

3. 主题墙设计的要求

（1）主题墙饰要体现幼儿活动的过程、幼儿的主动参与和动态特点。以"我眼中的秋天"主题墙饰为例。幼儿眼中的秋天是丰富多彩的，有的幼儿关注秋天的水果，有的幼儿关注秋天的昆虫，有的幼儿关注秋天的衣着，有的幼儿关注秋天的天气……老师为幼儿留下了创作的空间：秋天的水果、秋天的昆虫、秋天的衣着、秋天的……幼儿根据自己的兴趣，将自己搜集的资料、自己的作品不断地贴在相应的空间里。于是，主题墙饰每天都有新内容，甚至栏目也不断出新，因而幼儿就一直保持新鲜感。可以看到入园、自主活动的时候，幼儿和小伙伴一起看墙饰、热烈讨论的情形。等到夏天结束，一个完整的、由幼儿制作的、体现幼儿探究发现过程的主题墙饰就呈现在大家的面前了。或许，这样的过程太漫长了，墙饰太乱。其实，过程才是最重要的，简单的一次结果的呈现幼儿兴趣持续的时间是短暂的，不断生成的动态过程才能使幼儿长时间地关注和参与；而看似"乱"实际是有结构的，幼儿会根据他们的经验和判断决定将自己的资料和作品放在

什么地方,建立他们的逻辑体系。老师需要做的是为幼儿提供空间,帮助幼儿搭建最初的框架,鼓励幼儿丰富墙饰内容,引导幼儿关注墙饰,通过系列活动用好墙饰,最大限度地发挥墙饰的作用。(图 3-105)

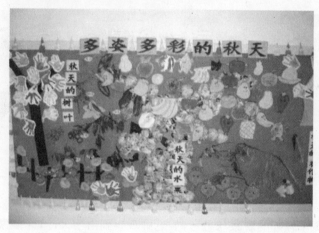

图 3-105

(2)主题墙的设计还应关注幼儿的兴趣点,正确把握主题的进程来创设与主题活动互动的多元文化主题墙,让主题墙成为幼儿学习的平台。可以从下几个方面思考:

第一,突出主题性。顾名思义,主题墙应突出主题,环顾活动室就可清楚地了解最近班级在进行的主题活动,并能"阅读"到其中蕴含的各种教育信息。主题墙的创设要明确创设的教育意义,要凸现主题背景,内容要和幼儿的活动相一致。需要强调的是主题墙的内容不是一成不变的,可以随着主题目标和实际需要进行调整、更换,教师心中要有目标,考虑如何与主题教育相结合。(图 3-106 至图 3-115)

图 3-106

图 3-107

图 3 - 108

图 3 - 109

图 3 - 110

图 3 - 111

图 3 - 112

图 3 - 113

图 3-114

图 3-115

第二,体现层次性。在突出主题的基础上,通过一次次主题活动的细化和拓展,将各个领域的内容加以整合,主题墙的内容和目标也将得到层层推进。如在"警车"的主题墙中,延伸出来的几个平行单元里,增加了警车的种类、警车的内外部的组成、警车的维护、警察的用具、警察的服装和工作等。这样的主题墙层层递进,形象地记录了课程的进展过程,使得主题墙的内容不断丰富、深入和完善。另外,由于幼儿的发展水平存在差异,他们的想法、创意不一样,获得知识的过程和方法不一样,获得的情感体验也不一样,因此,主题墙允许幼儿有不同的表现形式和表现层次,让每位幼儿的主体性得到充分的发挥。(图 3-116)

图 3-116

第三,注重参与性。主题墙的创设过程是一个师幼互动、生生互动、家园互动的过程,不仅有教师、幼儿的参与,家长也是重要的合作伙伴。主题墙的创设作为课程内容,不能追求速度和结果。教师要多听听幼儿的想法和需要,为幼

儿留出最大的空间,让幼儿成为主题墙的主人,如标牌的设计、实物的搜集、图片的布置等,都让幼儿亲历亲为,鼓励幼儿来比一比、做一做。教师还要调动家长积极参与环境的设计与资料的搜集,让家长成为幼儿园课程的参与者和实施者。丰富的主题墙环境,让教师、幼儿、家长共同参与、共同感受、共同分享。(图3-117、图3-118)

图3-117

图3-118

(四)墙角和廊道环境的布置

墙角和廊道环境是幼儿园建筑内部环境的组成部分之一。墙角环境是指幼儿园建筑内部相交墙面之间的环境;廊道环境是指幼儿园建筑内走廊、楼梯及其他走道的环境,因此,它们是室与室之间,楼层与楼层之间的连接性环境。(图3-121、图3-122、图3-123)

图3-119

图3-120

图 3-121

　　墙角与廊道环境的主要功能是美化功能,使建筑内环境生动、活泼,富有儿童情趣,使幼儿如同置身乐园之中,能引发幼儿积极、愉快的情绪,给幼儿以美的感受。墙角与廊道环境都有一定的教育功能,因为这些环境中的饰品、画面及其反映的内涵总是同幼儿的生活或学习的课程有一定的联系,总是能对幼儿的发展具有一定的促进作用的。(图 3-122、图 3-123)

图 3-122

图 3-123

　　墙角可分为两面角和三面角两种。两面角又分为墙面间角和墙面与房顶间角两种。墙面间角往往以画、贴为主要装饰技法,注重两面角间的协调与统一,也有以实物或其他工艺品将两角连接起来,使墙面环境成为一个整体。墙面与房顶间角往往以挂、贴为主要装饰手段,使纵横两个平面相映成辉。三面墙角是相交的两个墙面与房顶间的墙角,装饰手段以挂、贴、粘等为主,注重三个平面的不同特点,使它们协调统一,构成一个有机的整体,由于三面墙角往往处于较高的位置,故装饰应鲜明、突出,饰物不宜过小,最好具有向下的延伸感,以便于幼儿欣赏。(图 3-124、图 3-125)

图 3－124 图 3－125

廊道环境主要是走廊环境和楼梯环境。走廊环境根据幼儿园建筑的特点。有单面环境,上下两面或两面相对环境,也有相对两面和上面构成的三面环境。从环境的连续性上看,有间段环境和连续环境两种,这主要是受门、窗等不同结构的影响所致。楼梯环境一般是两面环境,但往往以墙面为主,顶面可作些辅助装饰。在按年龄分层的幼儿园,走廊和楼梯的装饰都可以考虑幼儿的年龄特点。如小班往往以单个图案(人物或动物)为主体;中班有两个以上的事物,且具有一定的联系;大班应反映几个事物间的关系,且具有较为明确的主题。(图 3－126 至图 3－130)

图 3－126 图 3－127

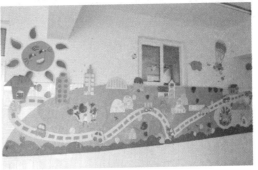

图 3－128 图 3－129

图 3 - 130

（五）幼儿寝室的布置

精心布置寝室环境是保证幼儿午睡质量的首要前提。寝室的布置应给孩子一种温馨宁静的感觉，寝室墙面的色彩要柔和，装饰不宜太花乱，要整齐温馨，这样易于稳定幼儿的情绪。另外，寝室的光线要柔和，教师要全面考虑各种因素，为寝室配用颜色素雅的窗帘，以保证寝室的光线适宜。（图 3 - 131、图 3 - 132）

图 3 - 131

图 3 - 132

思 考 练 习

1. 幼儿园环境布置要遵循哪些原则？

2. 主题墙饰的设计怎样体现幼儿的主动参与和动态特点？

3. 设计并制作家园互动主题栏。

第四节　幼儿园舞台美术

一、幼儿园舞台布景

舞台美术,包括布景、灯光、道具、服装、化妆效果。

幼儿园的舞台布景包括:节日、庆典舞台布置,童话剧舞台布置等。(图3-133、图3-134)

 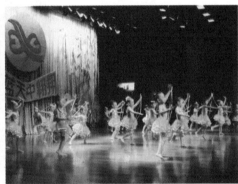

图3-133　　　　　　　　　　　　　　　　图3-134

舞台布置首先要确定表演的内容和主题,明确节目的整体风格,做好各项准备工作。舞台布置要因地制宜(图3-135),要为渲染表演气氛服务,装置和道具标语以及彩旗彩灯都要与表演的内容有机联系。

图3-135

舞台背景的设计要从整体出发,可以先画布景的色彩小样稿,设计好文字和图案。背景上并不是装饰得越多越好,不要过于花哨。在材料、图案、色彩、式样的选择上要协调,以取得完整统一的空间视觉效果。(图 3－136、图 3－137、图 3－138)

图 3－136

图 3－137

图 3－138

二、幼儿园舞台化妆

(一)化妆的步骤与方法

(1)洁肤。幼儿的皮肤非常细嫩,化妆前一定要清洁皮肤。可以用温水、洗面奶把脸洗干净、轻轻擦干,使皮肤清洁,供给肌肤水分。

（2）护肤。面部涂适量护肤奶液或雪花膏。粉底霜起着皮肤和化妆品之间的黏合剂作用，用来打底，可在面部形成一层薄膜。（图 3-139）

图 3-139

图 3-140

（3）打底。打粉底，又称打底色，粉底可为你的化妆定下一个基本色调。均匀施上与肤色相近的乳液型粉底；若皮肤多油脂，应用粉饼抑制。（图 3-140）

（4）描眉。用黑色或咖啡色眼线笔画好眉；对眉形好而眉毛淡的小朋友，用咖啡色睫毛油淡染眉毛效果更佳。（图 3-141）

图 3-141

图 3-142

（5）画眼。这一步骤又可分解为三小步：一是用咖啡色眼线笔代替膏状眼影涂于眼睑、鼻旁及面颊等需要产生阴影即凹陷效果之处，涂后用手指抹匀；二是用黑色眼线笔画出清晰的眼线；三是用卷睫毛器卷好睫毛，涂上睫毛油。（图 3-142）

（6）唇妆。用咖啡色眼线笔勾好唇形，涂上与唇色一致的唇膏，再上光泽唇膏或唇油。（图3-143）

图3-143

图3-144

（7）涂脂。涂脂又叫涂颊红，即将红色胭脂均匀地涂抹在面颊上，使面颊红润，脸色好看。（图3-144）

（8）定妆。扑上厚薄适度、均匀一致的扑粉作为定妆。（图3-145）

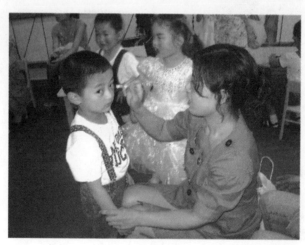

图3-145

（二）化妆注意事项

在化妆时，应注意以下事宜，才能达到理想的美容效果：

（1）化妆时光线要直接照在脸上，不宜在侧光或阴影处化妆。

（2）面部化妆一定注意涂抹均匀，色彩谐调，不要显露出浓妆艳抹的迹象。

（3）化妆时手要轻巧，同时注意脸的侧妆，使整个面妆和谐。

（4）化妆要自然协调，不留痕迹。无论什么妆，切忌厚厚地抹上一层。

（5）夜间，特别是在彩色灯光的照耀下，可用发亮的化妆品，如：眼影膏、珠光唇膏等，但涂的范围不应太大。

（6）不要留妆太久，否则会堵塞毛孔，一定要卸妆，彻底清洁面部。

幼儿舞台演出图片：（图 3 - 146 至图 3 - 152）

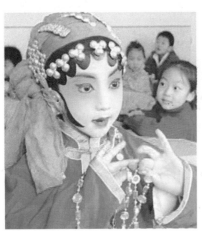

图 3 - 146

图 3 - 147

图 3 - 148

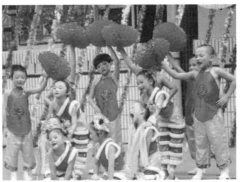

图 3 - 149

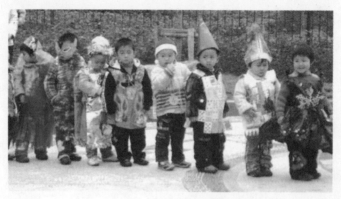

图 3 - 150

图 3 - 151

图 3 - 152

思 考 练 习

1. 幼儿园舞台美术设计有哪些要求？

2. 如何给儿童化妆？

3. 为设计的儿童剧在同学之间进行化妆练习。

本 章 小 结

　　幼儿园优美的环境，能够对幼儿的成长与发展产生潜移默化作用。幼儿在开放式的活动环境中，自主观察、阅览和体验，满足了幼儿自己的意愿和兴趣，从而促进身心和谐健康地发展。

　　本章围绕美化幼儿园环境、教师所必须具备的综合素质入手，着重引导学生了解和掌握幼儿园环境布置的特点和方法，了解和掌握幼儿园舞台美术和幼儿园舞台化妆的特点和方法，为今后在幼儿园的工作打下坚实的基础。

参考文献

1. 田翔仁、余乐孝主编:《手工制作》,江苏教育出版社 2002 年版。
2. 程晓明、虞永平主编:《幼儿园环境大观》,江苏教育出版社 1998 年版。
3. 钟艾玲编著:《教室布置》,中国青年出版社 2008 年版。

图书在版编目(CIP)数据

美术基础.第2册,设计与应用/陈小珩主编.程卓行,张曦敏
副主编.—上海:华东师范大学出版社,2010.8
ISBN 978-7-5617-7994-1

Ⅰ.①美… Ⅱ.①陈…②程…③张… Ⅲ.①美术-幼儿师
范学校-教材 Ⅳ.①J

中国版本图书馆 CIP 数据核字(2010)第 151149 号

教师教育精品教材·学前教育专业系列

美术基础——设计与应用

主　　编　陈小珩
副 主 编　程卓行　张曦敏
责任编辑　赵建军
责任校对　王丽平
装帧设计　黄惠敏

出版发行　华东师范大学出版社
社　　址　上海市中山北路 3663 号　邮编 200062
电话总机　021 - 62450163 转各部门　行政传真 021 - 62572105
客服电话　021 - 62865537(兼传真)
门市(邮购)电话　021 - 62869887
门市地址　上海市中山北路 3663 号华东师范大学校内先锋路口
网　　址　www.ecnupress.com.cn

印 刷 者　苏州市永新印刷包装有限责任公司
开　　本　787×1092　16 开
印　　张　12.5
字　　数　200 千字
版　　次　2010 年 9 月第 1 版
印　　次　2010 年 9 月第 1 次
印　　数　4100
书　　号　ISBN 978-7-5617-7994-1/J·140
定　　价　37.00 元

出 版 人　朱杰人

(如发现本版图书有印订质量问题,请寄回本社客服中心调换或电话 021 - 62865537 联系)